不死的力量

張毅的琉璃文化

張 毅

——著

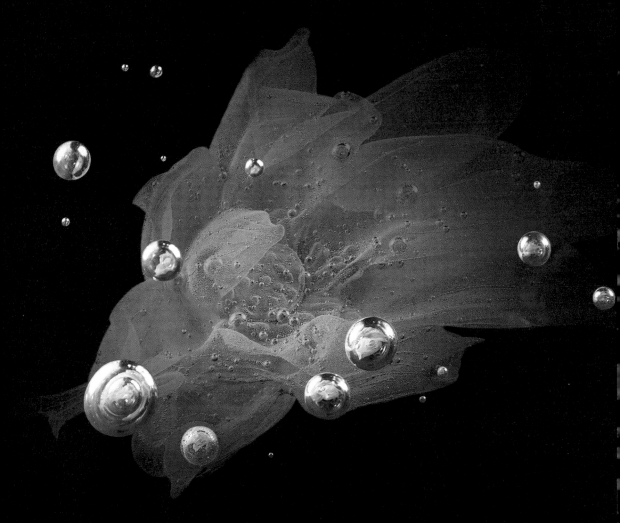

社會人文357B

目錄

種下一顆種子

一九七七年，我二十六歲，第一次出國，第一次看到聽到源自唐代的雅樂，在別的國家保存著；演奏著。

我出生在那個艱苦的時代，每一個人，每一家，努力地讓下一代衣食溫飽。文化；或者歷史，舉凡不能當飯吃，當衣服穿的，都以後再說了。

為了現代，為了城市，我們拆了百年老房子，挖掉五百年老樹，還來不及瞭解「過去」，就已經把它當「包袱」清除乾淨。

一個以瓷器茶具銷售全世界的歐洲品牌，在他們的總部大廳，陳列著中國宜興茶壺，強調他們創業靈感是由此而來。而今天你可能不願意知道，聞名世界的明式傢俱的木藝，今天仍然傳承的部份已經很少了。

琉璃工房創業之初，心底充滿一種民族文化的渴望激情。雖然，我根本沒有親眼見過所謂的中華文化。然而，二十五年來那股焦慮，轉成一種激昂。

「琉璃」兩個字的定義，由此而來。

為什麼一定得叫 Crystal？

為什麼要叫 Art Glass？

就要叫琉璃，Liuli。

彩雲易散琉璃脆的琉璃。

身如琉璃，內外明徹的琉璃。

一個摸索，一個衝動，竟然成為一種產業，琉璃，有了一種約定俗成的定義。

二十五年，很多事，仍然沒有講清楚，因為，

在今天這個時代，嚴格說；做比說重要。琉璃工房一路走來，深知此一道理。

但是，人生大概沒有另外一個二十五年，也就說一說吧。

Pâte-de-verre，玻璃粉鑄造，或者，法國人Argy Rousseau叫它Pâte-de-cristal，水晶玻璃粉鑄造。不論是玻璃或水晶；琉璃工房在創業之初，選擇這個技法，主要只是因為作為一種脫蠟鑄造法，它提供一種準確的細節的創作空間。

這個三千年前埃及人就熟悉的玻璃工藝，十九世紀，法國人出現過幾位以此為技法的藝術家，這是為什麼國際上，以法文定義這個技法。

中國，的確在琉璃工房成立之後，楊惠姍傾家蕩產投入的情況下，才僥倖摸索出這個技法。

為了技法的研究開發，不問明日地堅持不懈的強韌毅力，楊惠姍當仁不讓。從一無所知，到夙夜匪懈地創作，作為一個中國琉璃工藝史開天闢地的勇者，楊惠姍也當之無愧。

然而，對於琉璃工房的琉璃二字，更重要的是，在偶然的機會裡，從日本由水常雄先生的資料

裡，知道河北省滿城縣中山靖王劉勝墓出土的琉璃耳杯，由水先生以熟悉Pâte-de-verre的學者身分，判斷那兩只琉璃耳杯，是中國現存的最早的玻璃粉鑄造器皿。

從器型上判斷，是一典型的漢代雙耳酒器，漢墓中類似造型多為木胎漆器，可以斷定琉璃耳杯是傳統中國酒器。

從材質上判斷，耳杯表面顯見極微小的氣泡，對於熟悉玻璃粉鑄造的琉璃工房，更是再熟悉沒有的Pâte-de-verre特徵。

這才是一個文化的震撼。

憑著激情定義的琉璃工房，一直以為是法國人的Pâte-de-verre，琉璃的意義，突然，就在燈火闌珊處。

然而，話說回來，當代琉璃第一又如何？如果不是夙夜匪懈，無怨無悔地燒錢如燒紙地推廣，第一，又如何？

一九九五年，琉璃工房以一個私人小企業，投入以五千萬臺幣計，廣邀世界三十多國，四十多位琉璃藝術家（玻璃藝術家？），在臺灣全島各城市展覽。

二○○一年，琉璃工房以更大的規模在北京、上海展出國際琉璃藝術大展，投入的龐大資金、人力，只爲了華人社會對琉璃有廣泛的認識，琉璃兩個字，逐漸進入國際社會。

約莫就是這段時間，我的確清楚聽到來自身邊的不同聲音：認爲琉璃是古名稱，當代應稱玻璃。

甚至，美國社會的意見，認爲琉璃的民族傾向，是一種法西斯概念。

當然，還有一種說法：琉璃，是一種品牌的商業運作，不是藝術。

我沒有回應過這些說法。

在這樣一個文化冷感的世代，夢想建立一個文化產業的品牌，必然面臨產業基礎建立問題，尤其是所謂藝術玻璃產業，投入資金門檻雖然不高，但是，動輒數千萬臺幣。而且，持續不斷地試驗，尋找一個獨創的表示語言，更是長期的資源投入。

沒有產業的支持，就沒有創意的語言：沒有產業規模，就不可能支持一個藝術創新。

觀察一九六○年代迄今的所謂世界玻璃藝術發展現象：

美國，強調所謂Studio Glass Art，工作室玻璃藝術，要獨立，要自由，要擺脫產業羈絆。五十年過去，我們並沒有看到百花齊放的多樣發展，幾位代表藝術家，完全是一個「語言」，一個「風格」，走了五十年。

在歐洲，捷克，由於波西米亞四百年的水晶玻璃藝術的傳統，是玻璃鑄造藝術大國。李賓斯基夫婦，在布拉格工藝美術學院的國家社會主義資源支持下，六○年代獨領風騷。但是，捷克分裂之後，社會進入市場經濟，大家爲了飯碗，各顯神通，價格競爭不算，對於創作限量件數，完全置之不顧，五十年來，只是每下愈況，是我親眼所見的遺憾。

如果，要問義大利、法國，相對地，沒有足以引起重視的地位和篇幅。

琉璃工房之後，中國各大學，廣設玻璃藝術學系無數。

「身如琉璃，內外明徹」的琉璃定義，到處可見各琉璃品牌引用。

作爲琉璃的濫觴，始作俑者，二十五年來，從

文化產業的角度，反而愈來愈知道「彩雲易散琉璃脆」。

因為，產業容易，文化難。

產業的基礎，大概就如菲利浦‧考特勒（Philip Kotler）說的：Create, Communicate, Deliver, Profit。

每一個環節準確執行，大致上總能成就。

但是，文化不然，勉強用麥可‧波特（Michael Porter）的說法：文化是 Attitudes, Values, Beliefs。

突然想到年輕時候，看到雅樂演奏的現場，演奏的人很要緊，更要緊的是現場那數百位鴉雀無聲的聽眾。

如果九百年過去，那種冷僻，緩慢的節奏和聲音，仍然在那些人的心目中，被珍惜，被尊重，他們肯定清楚他們從哪裡來，也肯定知道他們是誰，以及他們要往哪裡去。

文化，於焉具體。

那麼，相較之下，琉璃的路，要成為文化，是長夜漫漫路迢迢了。

二十五年，勉強自勵，只能說：我們誠意地播下了種子。

不死的力量——張毅的琉璃文化

1

從電影到
琉璃

表演，和雕塑，是同一件事。

原來，都只是心裡的一種整體情感，逐漸地，因爲學習，發展成一種風格。

在理論裡，許多精闢的系統，都振振有辭，表演這樣的範疇，都出現過「演員自我」的意識討論，認爲當一個演員演一個角色，他應該「全然」忘了自己，或者：在最深層的意識裡，他仍應該保持自我的清醒？

然而，在這樣的理論裡，到底催生了多少演員，對我們實在是極大的疑問。尤其是電影的表演，由於和舞臺表演在欣賞的生理距離上，差異極大，一個電影演員，面對的細節，可能是自己的一隻眼睛的表情，這和舞臺演員的大軀體，全身的表演，是不一樣的。

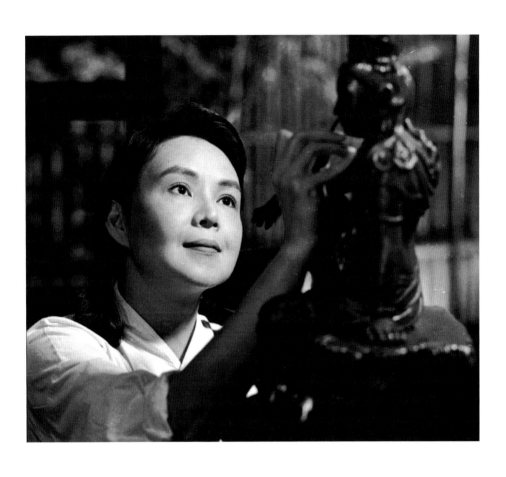

楊惠姍的表演，尤其是她的最後幾部電影：《玉卿嫂》、《我這樣過了一生》，她的表演語言，充滿了迷人的感染力。據說已經成了中國許多影藝學校表演學的教材。

這個從來不曾進過表演學院的演員，她的表演的基礎到底是怎麼建立起來的？問題比較有趣的，反而是另外一部分，這個表演者楊惠姍，也同時是今天以琉璃雕塑，在琉璃藝術界，深受注意的楊惠姍。

以一個完全沒有任何學院訓練，竟然在表演和雕塑的專業，都建立起十分凸顯的成績，楊惠姍憑藉什麼讓自己掌握這兩種創作？

一九九八年，楊惠姍在接受臺灣的一名記者訪問，談起她自己對於雕塑的學習，她提到

了羅丹的《沉思者》。她說：「那個坐著的人，用手背反折地去支撐下巴，而且將右手手背拗轉去撐左膝蓋，整個肢體的安排，其實是非常艱困的，扭曲的，違背正常人體結構的。然而，這樣的爲了呈現一種姿勢，表演一種情感，軀體上承受一定的痛苦，對經常在攝影機前表演的演員，其實是很熟悉的。」

這個奇特的說法，以及少見的觀察，突然解答了我們的疑問，表演和雕塑，從本質上，原來，有一定的相同特質。

這個在七〇年代得過多次金馬獎、亞太影展最佳女主角的女演員，她在表演範疇的鍛鍊和經驗，並沒有停止。那個敏銳，堅毅的熱情表演者，並沒有因爲不再從事電影表演而死去。反而在另外一個表演領域裡，繼續她的表演。

二〇〇二年，楊惠姍在一匹飛馬上，我們看見了一種有趣的表演者的特質。

這匹天馬的原圖，源自漢代的壁刻，在平面的圖案裡，線條古意典雅，楊惠姍重新詮釋之後，在立體的空間裡，驟然表情豐富起來。

原來的線條勾勒，提供了一個十分充分的輪廓，然而，在三維的空間，馬的頭部和眼神，多了更豐富的表情。如果在一定的角度，你突然發現馬的視線和抬起的腿膝之間，楊惠姍經營出一種彷彿古典芭蕾舞者的神情。

那樣優雅的姿勢，讓原來肌肉飽滿的馬，多了一種智慧的性格，多了一種隨時收放自如的成熟。

而這樣的表情，當然包含了楊惠姍十六年來，誠實的努力觀察與學習，使得雕塑基本的語彙能夠運用自如，然而，更重要的是：作為曾是一名表演經驗豐富的演員，楊惠姍獨到地用雕塑表現了流動的動作裡，最美好的一瞬間。

這匹伸出翅膀的飛馬，在「停止」和「振翅」之間，從表情上，是從天而降，欲停而未止之間，緩緩地收了天翼，是中國雕塑裡少見的神韻。

我們終於知道，表演，和雕塑，是一回事。

·雲中神龍。2002 年。

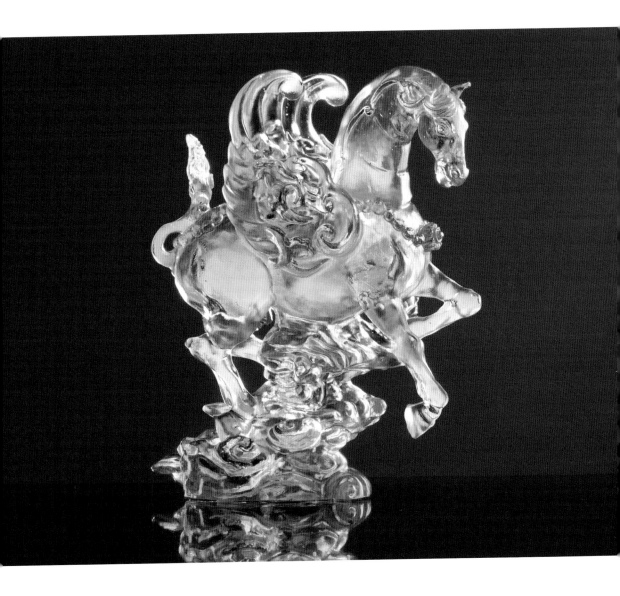

❖ 寂靜無聲的戰鬥

沒有人知道白熾的火炎裡，到底在說些什麼話，

也沒有人知道吹管的端部能唱什麼歌。

日日夜夜跟玻璃的戰鬥，

只是寂靜無聲。

中國漢朝，就有琉璃的字眼。

隋朝，有一些類似Pâte-de-verre的玻璃，流傳至今。

清朝的黃琉璃碗燒得令人張口結舌。

但是，

和現代玻璃藝術有關；從琉璃工房開始。

來自電影，喧嘩幻麗的生涯裡過來，

對平穩的歲月，按捺不住，

對挑戰，又怦然心動。

一步跨進去，十年難回頭。

淡水海邊的工作室裡，

嚴冬寒夜，酷暑炎午，一樣攝氏四十度。

四十歲找一個嶄新的天地，再打一仗，

需要有點膽量和想不開。

如果一件玻璃作品是一場戰鬥，

六年來血流成河，白骨如山。

可是琉璃工房仍然鬥志高昂，喊殺震天。

只因為玻璃裡忽光忽影，似靜似動，

此刻美豔絕世，轉眼又可能粉碎不值分文的性格，

是一首神祕誘人的歌。

大軍已過河，戰鼓鳴天，

中國現代玻璃藝術肯定有一個體面的開始，

琉璃工房必要是中國人在世界玻璃藝術的重要的第一頁。

——一九九〇年一月 琉璃工房誠品首展序

時間：一九九〇年

事件：誠品首展

一九八七年埋頭摸索以來，經過最典型的絕望，甚至有一定程度的被蔑視──張毅、楊惠姍在淡水賣玻璃。人若不是在當時，很難去體會這樣的話。記得當年展覽時，我們拍了第一支琉璃工房的簡介影片，找了張弘毅作曲，若用張弘毅的說法來講，那種話實在令人不爽，卻又很淒涼。

很少人知道，就算是在展覽時，幾乎還是很淒涼的，作品雖然完全銷售，但其實收藏者全是來自長輩的支持鼓勵，沒有任何外面的人。大家都在觀察，沒有人認真管你在做什麼。這是當時大概的狀況。

當時琉璃工房經歷三年的失敗和學習，終於交出了第一張成績單。回想當年，仍能感受到當時的悲壯與奮鬥莫名。

2

為什麼會選擇琉璃？

學習的空間，是主要的原因。

在電影界十多年，拍了一百二十多部電影，對電影的學習與挑戰，有一定的瞭解。而面對人生，總覺得還是存在再想要再試試的欲望，讓我一直幻想：如果還能在後半生有一個新的可能，是多有趣的事。

電影工作，在開始進入這行，我有點誤打誤撞，並沒有很明確清楚的選擇。

琉璃工作，卻是我在中年心智畢竟比較成熟之後的一種決定。

至於為什麼不是其他的工藝美術，而是琉璃？主要是因為在中國的近代工藝發展裡，這個創作空間竟然是「零」，面對一九六〇，

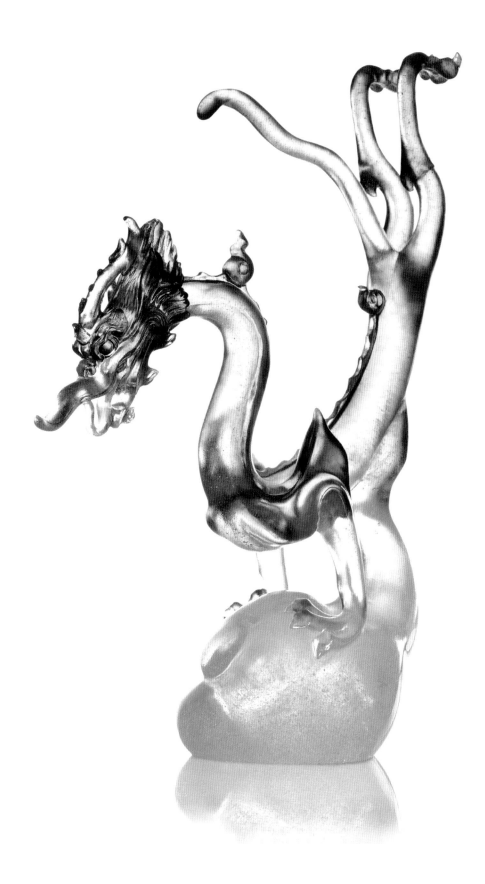

Studio Glass 運動在全世界的發展，作為一個中國人進入這個行業，讓我覺得興奮。

為什麼選擇 Pâte-de-verre（琉璃脫蠟鑄造法）？

在開始的學習，我的創作基本心理，有很明顯的中國風格模式，我所有的觀察和學習，幾乎有一定的雕塑性傾向，既然是雕塑，準確和自由的創作空間，讓我很自然地選擇了 wax-lost casting，也是為什麼想學 Pâte-de-verre 的原因，因為，在大致上，Pâte-de-verre 幾乎等於 wax-lost casting。

我從來不知道這個技巧這麼複雜，差一點就做不下去。

作為一個現代中國琉璃藝術家對未來的理想是什麼？

在整個學習的過程裡，很多思考是漸進的。

在開始的三年半，我幾乎只想到要掌握這個技法，別的連想都想不了。

基本上，我不幻想我自己只要努力就一定有結果——全世界有太多人努力了，也沒有結果。但是，我希望我是開始，是一個起點，是一個示範。

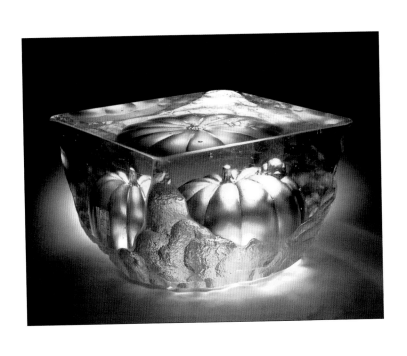

我希望因為自己是一個中國人，因為中國人的心智基礎，為其他國際的琉璃藝術空間，帶來不同的思考和風格。未來，將因此有更多的中國琉璃藝術工作者出現，用他們的思考，創作有民族色彩的作品。

而，琉璃是什麼？

琉璃，是一種思想，一種情感。

琉璃工房，一九八七年創業，由七個來自電影的工作班底，對於今天所謂的「琉璃脫蠟鑄造法」，也就是一般國際慣稱的 "Pâte-de-verre"，在一無所知的零經驗的情況下，從黑暗中摸索建立了今天整個華人世界「中國琉璃」的嶄新局面。

然而，對於琉璃工房的企業思考核心，始終相信，不重視思想，不注入情感，技法和材質的價值，永遠只能停

留在技法和材質的層面。

因此，琉璃工房有意地把「水晶玻璃」的一般性名稱，正式定義為「琉璃」的名稱。沿用了中國漢代以來對玻璃的稱呼，除了強調對思想、對情感的自我定義和期許，更強調了民族文化的使命感。

琉璃工房相信：「玻璃是一種材質，琉璃，是一種思想，一種情感。」

· 是玻璃，還是琉璃——琉璃工房對琉璃與玻璃的定義

玻璃——一般光學玻璃，如車窗。作爲建築及裝飾上的，
如窗戶、大樓帷幕；生活上的運用，如電視、玻璃杯；工
業及醫學上使用，如燒杯。或是不具琉璃特質的玻璃創作。

琉璃——是一種思想，是一種情感。裡面有著深層的價值
與意涵，是中國文化與歷史的延伸。是一個祝福，是創意
的。

· 珠聯璧合──有愛難不倒的阿珠與阿花。2006年。

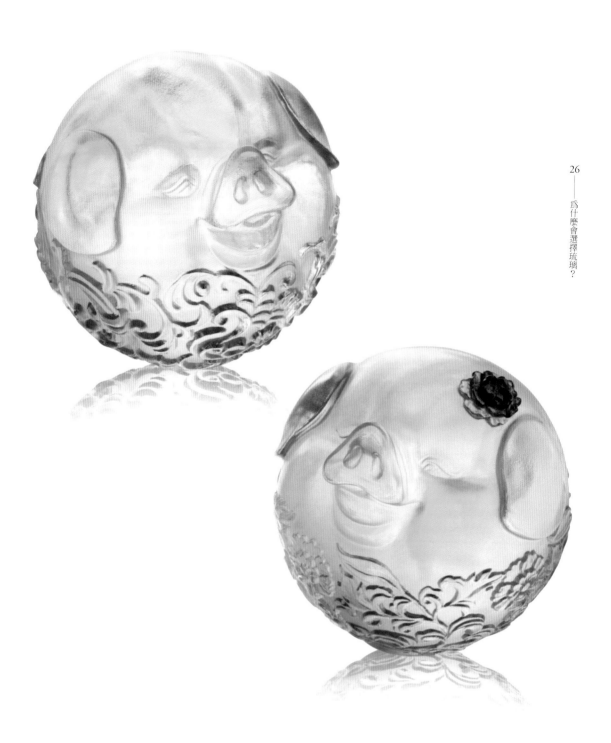

❖ 對琉璃工房來說，LIULI是…

是西漢中山靖王劉勝墓裡琉璃耳杯的琉璃

是唐代詩人白居易詩裡「彩雲易散琉璃脆」的琉璃

是佛經裡《藥師琉璃光如來本願經》裡

「願我來世，得菩提時，身如琉璃，內外明徹」的琉璃

是愛（Love） 是文學（Literature）

是光（Light） 是笑（Laugh） 是生命（Life）

是喜歡（Like） 是傾聽（Listen） 是幸福（Luck） 是聯繫（Link）

是看（Look） 是學（Learn） 是尊貴（Luxurious） 是語言（Language）

是傳奇（Legend） 是李賓斯基（Libensky） 是勒彼里耶（Leperlier）

是楊惠姍（Loretta H.Yang）

是一生（Lifetime）

・Décorchemont 紀念作品集。2006年・Antoine Leperlier 在法國 Musée du Verre 爲祖父 Francois Décorchemont 辦了一個紀念展覽。

關於琉璃脫蠟鑄造法
・Pâte-de-verre

Pâte-de-verre，原以爲是法蘭西的驕傲呢。

到一個叫 Conches 的地方—— Pâte-de-verre 的老家

車子穿過巴黎市區，朝向 Orléans。五百多年前，有一個女子，自稱聽見上帝的聲音，號召法國人團結起來，對抗入侵的英國人。結果，自己卻被以異教者的罪名火刑燒死。法國人叫她來自奧爾良 Orléans 的女兒（the Maid of Orleans），我們叫她聖女貞德。

有了這樣的印象，沿途總覺得會看見那名鐵甲白馬的女子，沿著草原，馳騁而過。因此，初春淡淡的綠，顯得特別深刻。

Conches，就在奧爾良（Orléans）地區，對我而言；另外一個名字，也許更有意義，Francois Décorchemont，一八八○年，生在

・教堂內的鑲嵌玻璃，一塊一塊都是 Pâte-de-verre，
在光的照耀下，顯出豐富的層次與色彩變化。

Conches，他的名字就等於法文的 Pâte-de-verre。

二〇〇六年，Décorchemont 的外孫，他自己本身就代表著當代法國現代玻璃大師的安東尼・勒彼里耶[1]，幫他在法國 Musée du Verre 辦了一個展覽，並且出版了一本巨冊紀念作品集。這本集子讓法國古董藝品市場，所有的 Pâte-de-verre，一夜之間增值了百分之三十五。

在巴黎羅浮古董市場裡，唯一可見的大尺寸的 Décorchemont 作品，叫價四萬八千歐元。

楊惠姍到 Conches，是因為 Musée de Conches 玻璃藝術博物館，在二〇〇七年四月十七日，舉辦楊惠姍玻璃藝術展。

安東尼・勒彼里耶說：這麼遙遠的地方，但是，卻是離楊惠姍最近的博物館。

因為，Conches 博物館，不僅是一個玻璃藝術博物館，它更是一個 Pâte-de-verre 發祥的博物館。

1. 安東尼・勒彼里耶（Antoine Leperlier），當代法國國寶藝術大師。1953 年生於法國，以琉璃脫蠟鑄造法（Pâte-de-verre）作為藝術創作媒材，精準掌握琉璃色彩與內在反應，為新藝術琉璃脫蠟鑄造的重要傳人。

「對於一個以 Pâte-de-verre 為技法而聞名的城鎮，邀請楊惠姍的作品在這裡展出，具有一種親切而又深遠的意義。因為 Pâte-de-verre 雖然在 Conches 有一百年以上的傳統，但是，楊惠姍在東方的成就，展現了一種完全超乎我們想像的格局。」Conches 玻璃藝術博物館館長說。

用 Pâte-de-verre 光耀了上帝

如果遠遠地看著，Francois Décorchemont 的名字，只是十九世紀的一個法國 Pâte-de-verre 的藝術家，他的輩分，在法國幾乎就緊接在 Henri Cros 之後，然而在技法精進上，Décorchemont 發展了無數獨創的特色，尤其在「定色」這件事。想一想，在那個沒有電的時代，遑論電腦溫控，在高溫階段要控制玻璃粉融解而不流竄，是件辛苦的高難度工作。

· Conches小鎮上傳統式房屋，安東尼‧勒彼里耶出生的地方。

Décorchemont就在Conches的小鎮上出生，一生沒有離開，他最後使用的窯爐，後來他的外孫安東尼‧勒彼里耶和艾提尼‧勒彼里耶（Etitienne Leperlier）全使用過。安東尼迄今仍在小鎮上的小工作室工作著，他如今已經是國際知名的琉璃藝術家了。

這樣的事，對我們而言，已經有點心有戚戚焉，三代的人，都在一個小小的鎮上，生活著，那種指著一棟房子說：我就在這裡出生。世界上還有比這更安心的地方？難怪他們不太愛出國旅行，也沒有人急著移民。小鎮的氣質，據說是很典型的諾曼第小鎮，我們穿過小街，來到教堂，裡面的窗玻璃才是我們的目的。

「他一直工作到九十二歲，最後仍然每天在床上畫圖，直到離世。」

安東尼送來一張Décorchemont的親手草稿給我。

教堂的窗戶，遠遠看不出什麼差異，仔細看才發現不同。

「他用Pâte-de-verre燒出一塊一塊的造型，然後再把每塊每塊用柏

油和水泥膠合起來。」

仔細看那一塊一塊的玻璃，發現果然是Pâte-de-verre，因為顯然很厚，每一塊色影層次極繁複，透光的深度也和一般教堂的鑲嵌玻璃不同。

那麼，也就是說是他一個人用一塊一塊鑄造的玻璃，敘述了整個教堂的上帝的故事。

他用了多久的時間，安東尼都不記得了，只記得他曾祖父後來的時間全在做教堂的玻璃。不但做了自己出生地Conches的教堂的全部玻璃，還做了巴黎St. Opelle教堂。

誰？「Décorchemont自己，還有我們家的雞和貓，還有我的母親。」

在巴黎聖奧德烈教堂，安東尼指指玻璃構圖上的一個人說：「那就是他自己。」

突然想起敦煌佛窟裡的供養人。

當我們想起用 Pâte-de-verre 生產更多的作品，擴展更大的市場，有人想的是用 Pâte-de-verre 光耀上帝。

我們在 Conches 繼續走著，懷疑鎮上的人不到八百戶，一家旅館附著的餐廳，提供法國家常菜，小花、小几，自有獨特的親切和雅致。小鎮的生活都有一種安逸的謙沖，樹林和小溪兀自開展出一種遼闊的生活環境，教堂巍然而立，穿越了所有的時間流轉，篤定不移。

天黑之後，所有的人回家，喝一點紅酒，吃一點麵包，大概沒有人要看 CNN 吧？而星期天教堂鐘聲響起，他們進入教堂，坐著椅子，是兩百年前祖祖輩輩坐的同一張椅子。他們的日子，保持著對生活純樸的尊重，其餘的心思，驕傲地探索著形而上的東西。

在安東尼．勒彼里耶的回顧展裡

安東尼說，幾年前，法國文化部要頒給他文化騎士獎章，他說：別開玩笑了，誰要那玩意兒？

今天，他在Musée-de-severs開他的個人回顧展，他先告訴我，來的時候，別期望有雞尾酒可以喝，因為，法國辦展覽，就是辦展覽，沒有人要致辭，也當然不會有舉香檳杯的節目，開幕了就開幕了。他兩手一拍，說：That's it!

作品，他們自己說話。

一隻似乎已經開始腐爛的兔子，一堆腐敗的水果。

他有點戲謔地笑著對我說：「你們中國人不能接受這個吧？」

法國人譏笑中國人不敢面對生命的真相嗎？

我說起〈莊周夢蝶〉的故事；他極有興趣，瞪大眼睛問：「莊子？」

這個兩千年前的中國人說：是莊周夢蝶？亦蝶夢莊周？

然而，在博物館裡展出的近七十件的作品，無論如何都展現了這個法國Pâte-de-verre的代表大師，努力地從「藝術」的角落思索生命和時空的關係的痕跡。

「我曾經努力地讓自己更有生產力，甚至成立了一個工房，做小型生產additional production。但是不到一年，我就放棄了，不值得。」

一年前，楊惠姍的作品在Capazza藝廊展出，安東尼站在一件作品用法語跟一群來參觀的法國收藏家說：「這是難以想像的人力、物力和心力的結合，Pâte-de-verre在法國永遠不可能發展出這樣的作品。」

這個代表法國Pâte-de-verre藝術傳統的人物，親自給楊惠姍在法國展覽寫序言，他認爲Pâte-de-verre在楊惠姍的創意裡，在中國創造了一個Pâte-de-verre最輝煌的成就。無論在體積尺寸上，以及內在的思想上，都是。

「你知道嗎？如果要充分供應中國發展成熟的能源，我們需要五個地球。」在安東尼的心裡，中國的「大」，某種程度是災難。

因爲這頭巨獸成長的過程，許多人只看見他們生存的資源被取代，原來吃著的飯碗，突然不見了。而環保問題，防疫管制，更是無窮盡的問題。

法國Limoges，四百年來，一直是法國陶瓷的重鎮，一夜之間，幾無幾家仍能殘喘苟息。相同的，德國百年老店，Rosenthal已經被Wedgwood併購。

重點是：資源被消耗，環境被污染，難道這是中國崛起對世界唯一的貢獻？

安東尼在談起上海的 TMSK 餐廳，突然興奮起來大聲地說：「如果 TMSK 進到巴黎來，Buddha Bar is dead!」他有點誇張地用手在空中比劃。

爲什麼？

"They have no bones !"

沒有骨頭？沒有內涵？Buddha Bar 是巴黎一家酒吧，上海有複製版，大大的佛像成了一種消費，在最近十年，它出版的 CD，橫掃世界，據說每一張銷售百萬張，連續一直出了十多張，讓各地的酒吧夜店，群起效尤，家家都有 "Re-mix"、"Lounge Music"。如果這樣的音樂，在安東尼的眼中，全是沒有骨頭（氣質）的東西，那麼他推崇的 TMSK 的音樂是什麼？

安東尼自己加一句。

「我深信法國人有這個品味區分其中的不同，不光是音樂，還包括整個觀念。」

如果環顧安東尼回顧展，你清楚地發現，他逐漸不再相信所謂的「設計」，對他而言，設計是一種欺瞞。他恨透了把玻璃當成工藝，更不能忍受什麼設計，他

心目中只有探討「生命」的藝術。

我們不能想像他這樣的論調，在今天流行的觀念裡要掀起多大的爭論，然而在他的回顧展裡，那種爭拗地討論著生命存在的現象，安東尼・勒彼里耶無論如何都展示了一個文化高度成熟的社會，一個藝術家的忠實自我。

「生命，只要存在，就永遠存在。」他的觀念裡連「存在過」的說法都不同意，那一個腐敗的蘋果，「腐敗」是蘋果的生命的一個現象，不能否認，不能排斥，沒有任何主觀情感容許介入。

當這個嚴肅的法國藝術家在十天之後接到我們寄給他的一本英文譯本《莊子》，他回了一封 mail：「當世界變得如此不堪，古老的中國智慧說不定是一種救贖的力量。」

4

今生相隨

二〇〇四年，花旗銀行一支 Citigold 廣告片的拍攝，導演關錦鵬最終捨棄了影片拍攝的版本，以旁邊側錄的 V8，呈現出我和楊惠姍。

兩個人彼此相信，是很好的事情，可能是世界上最好的事情。

楊惠姍曾說：「他說做我就做，我從來也不會懷疑，伙伴很重要，彼此的相信是最有價值的。」

西方有個傳說：一個悲傷的天使，因為只有一隻翅膀而不能在天空自由飛翔。他祈禱著長出另一隻翅膀。直到他發現另一個也僅有一隻翅膀的天使女孩。

兩人有著相同的夢，強烈地想要飛。

·2004年，花旗銀行以「伙伴關係」爲企業形象廣告主題。在選擇廣告主角之前，對「partnership印象」進行了市調。楊惠姍與張毅高舉榜上。

他們共同祈禱著各自都能長出另一隻翅膀，有一天，能共同翱翔天際。等著等著，他們失望了，等著等著，他們相戀了。他們互相安慰，在擁抱的那一刹那，各自的單翼竟結合成了一雙；他們已身在空中，振翅飛翔。

琉璃工房的伙伴，都相信這樣的故事。有人問，爲什麼琉璃工房十多年來沒見張毅的琉璃作品？我坐不住。我將創意交給楊惠姍，因爲只要在她面前畫一條跑道，不管跑道有多長，她都能跑完。

一個是說故事給方向的導演，一個是執著堅韌的演員，如今是琉璃工房的執行長和藝術總監。琉璃工房走過了研發過程失敗三年半的負債，我與她，不離不棄。

其實，我們從電影到琉璃，我一直不斷地回想，到底是因為什麼，讓我們有力量走到今天。我自己回顧，是因為兩個人。可是，所謂的兩個人是什麼？我覺得是一種勇敢，你敢相信別人。世界上很多人不敢相信別人，當你敢相信，也許你會挫折，因為相信而損失很多，會因為遭受很大的負面結果，但至少對我們來說，兩個人、彼此信任，我覺得那是一種勇氣。因為這個勇氣，讓我們可以一路走下來。

曾經合作的伙伴說倦了、怕了，要走了。任何人都可能離開，但我和楊惠姍，會一直在這裡。我們兩人是一個瞎子和一個瘸子的合作，各只有一隻翅膀，唯有擁抱彼此，飛翔的夢，才不會滅。

· 飛到哪裡 愛在哪裡

飛
不在乎東南西北
有愛
就可以

小瓢蟲
我們叫「花媳婦」
洋人叫 "Love Bug"
不管叫什麼，都跟愛有關係。

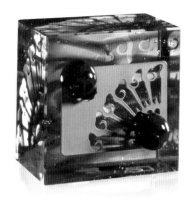

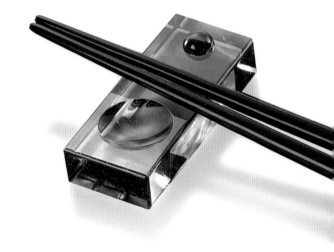

· 一雙筷子不就是一雙筷子嘛！
但是，
我們稱它叫「齊心合意」。

筷子，
吃飯的傢伙；
但是，
向東，一齊向東
向西，一齊向西。

在張毅浪漫的想法裡：
"感覺沉沉的，是帶有情感的；
何不能就像龍和鳳一樣地一起飛舞，不單飛。"

筷子，
這個在東方世界的飯桌上，
吃飯的傢伙，
突然浪漫地飛了起來。

今生相隨

在生命裡，畫兩條線，

向東，

一齊向東，

向西，

一齊向西，

不必問從哪裡開始，

不想知道哪裡結束。

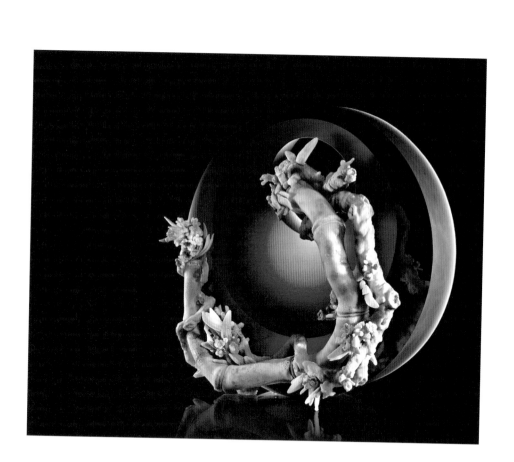

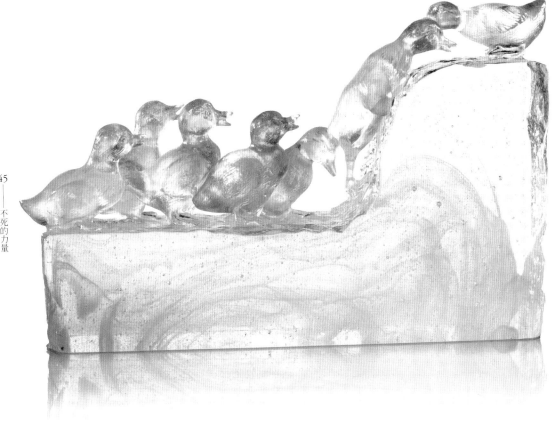

· 沒有你不行

　一群走路左搖右晃的小鴨子,看起來不只是滑稽,還有些笨拙。

然而,在面對一個顯然身高比他們還高的坡,
一隻小鴨子用頭使勁地把前頭的一隻小鴨子頂上高坡的畫面,
底下的那一隻小鴨子,使出吃奶的力氣的時候,
齜牙咧嘴,甚至斜著的頭,
緊閉雙眼的神情,讓人動容到想要掉眼淚。

誰教他們如此崇高的情感?
我們最終相信,先要有好的心,才能看見好人間。

5

誠意，是最深的基礎

·琉璃工房的作品底部都刻有限量號碼。
2005代表著創作於2005年，3910/4800代表著限量
4800件，此件為第3910件。典藏看門道，尾數如
001、008、168，常成為熱門指定典藏號。

琉璃工房從一九八七年開始：以七個對「水晶玻璃」完全外行的電影工作者，發展了今天華人社會的琉璃產業，我深深地覺得「誠意」兩個字，是最大的基礎。

在最初研發製作技術時，種種的挫折，沒有讓我們退步，這股勇氣，是因為「誠意」。在定義未來的發展，採用「琉璃」兩個字，是因為「誠意」讓我們覺得應該有民族的大我的歷史和文化的關懷。在整體產業規劃時，因為「誠意」，我們一直保持人生的價值，不只是利益。

琉璃工房的工藝倫理

琉璃工房最大的感觸，是我們知道在漢代時已有了琉璃的名稱，原以為只有西方才有脫蠟鑄造法的技術，原來中國古代便已有相同的技術。琉璃，這個工藝美術，在中國歷史中完全中斷了。

工藝美術，為什麼在中國容易中斷，因為中國社會輕視工藝美術。然而，工藝美術有什麼價值？琉璃工房發展了自己的工藝美術價值感，琉璃工房相信，工藝美術的基本概念，首先是「材質」，從不同的材質去發展出適合各種材質的各式技法，人必須要靠動手作，親手作，透過學習與創作，才能改善技法，發展出作

品。比如陶藝家，要透過親手的拉胚、窯燒，才能是真正的陶藝家。

不親手做，是無法真正掌握這個材質、這個技法的。

其次，工藝美術不能脫離過去，工藝美術要學習歷史觀照，要有歷史的基本素養，知識還不夠，還要有歷史的心態，把自己創作的工藝美術作品，放在歷史裡，觀照它的創作價值。拒絕瞭解歷史，就會自我孤立。藉著材質、技法，和歷史觀照的學習過程中，最多的就是挫折與失敗，要不停堅守，承受失敗，願意去學，人會在過程中磨得謙虛，「我」變得很小，因而會對外界關心，也會不斷學習。

在這個學習的過程裡，即便不是一個好的工藝家，也應會是一個好人。這是琉璃工房強調的工藝美術倫理觀。

限量，永遠創作的靈魂

琉璃工房作品的底部，都有著一個用鋼鑽鐫刻的號碼，如「3910/4800」，表示這件作品限量製作四千八百件，3910，表示是第三千九百一十件。

· 大聲合唱一首歌。1996年。限量780件。
賣得好但不能繼續賣。琉璃工房不願意出賣
創作的靈魂。

為什麼要限量？它節制了在市場上受歡迎的作品無限制銷售的可

能，琉璃工房必須永遠不斷地創作。

一件琉璃作品上市之前，至少經過六個月到八個月以上的設計、

企劃與製作的過程，皆為難以預估的投入。假使受到熱烈的歡迎，譬

如：《大聲合唱一首歌》《生生不息》，在極短時間裡，限量件數銷售

一空，琉璃工房絕不繼續生產。

在琉璃工房浪漫的理想裡，「琉璃」永遠應是深深依附在學習和領

悟的過程中，是一種良知，一種自省。人若傲慢，常忘了「無常」，忘

了生命脆弱。創作過程沒有了悲憫，人的靈魂，付之闕如。

以利潤主導一切的量產製造模式，顯然完全違背琉璃工房的「創作

意識」和「大我關懷」。一九八七年開始，琉璃工房在一片嘈雜喧鬧的

市場，為自己靈魂，設立了永遠不悔的自我警示。

台灣百合　Taiwan Lily

凡有泥土　As long as there is soil,
我就生長　I will grow;
凡是春天　As long as it is spring,
我必開放　I will bloom.

PRG012 全球版量: 101 件　　　　Limited Edition: 101 pieces

是誰讓它有了生命

琉璃工房的每一件作品，都附有一張「說明文卡」，裡面的說明文替作品說話。請仔細看，說的都是「好」話。因為不想強調個人的藝術，只想與社會溝通一種倫理價值與情感。對我們而言，每一件琉璃工房的作品，不僅僅是藝術品，它更是一個載體，承荷著情感，思想和學習的心得。

琉璃工房的「說明文」，一字一字寫下作品的思想與情感，這樣的模式，在「溝通」上的成功，已成為海峽兩岸超過百家琉璃工作室沿用的模式。

·張毅的說明文手稿。

6

希望一輩子
只幹一件事

愈來愈知道為什麼喜歡一輩子只幹一件事的人，因為，我在這方面有缺憾。

在日本金澤一個傳統漆器的世家，看一位貌似未滿四十歲的男子，侃侃說起他是第十三代。

十三代的智慧和經驗，如果每一代以三十年計算，十三代是四百年的累積的經驗，這樣的漆器的表現，豈又是工藝上的，應該是整個人類的。

因為這個關係，串聯起工藝美術和社會的整體思考，「工藝美術」因為在發展的過程講究對材質的學習——沒有任何工藝能夠脫離「材質」的基礎，陶藝家不可能不學習釉藥、陶土的。工藝美術又講究對「技法」的學習，就像一

個陶藝家不能不懂拉坯的造型技法，也不可能不熟習窯爐燒製技法。工藝美術又講究對「歷史」，對「傳統」的關照。因為任何工藝美術的價值，都密切地關照過去。

而重要的是：透過材質、技法的學習，和對過去的觀點，工藝美術，基本上是一種謙沖的訓練和學習，它的創作定義，是和「現代藝術」的創作定義，完全不同的。

如果從這個角度來說，一個工藝美術資源豐富的國家，必然是一個社會倫理力量充沛的國家。

在一個所謂日本工藝振興協會所辦的展覽會裡，看見八百多位作家的作品，種類除了陶瓷、漆器、編織、金工、蒔繪、景泰藍（七寶燒）之外，包括玻璃。驚訝的不是作家之多，作品之多，而是每位作家的工作年資，都竟然普遍地超過十五年以上，三十年以上。多麼宏偉的社會資源。

長期沉浸在一項工作裡的滋味，想必美好。

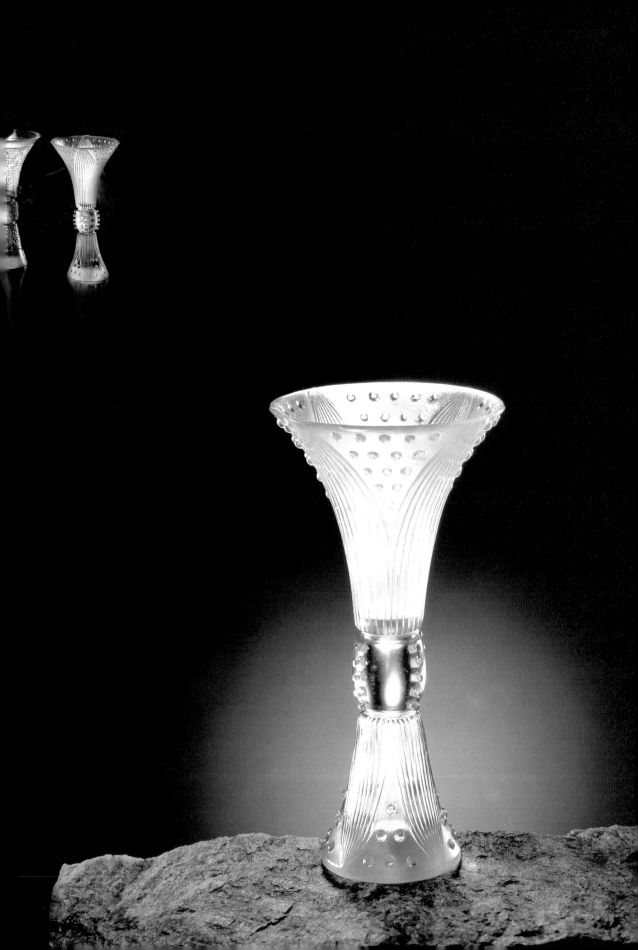

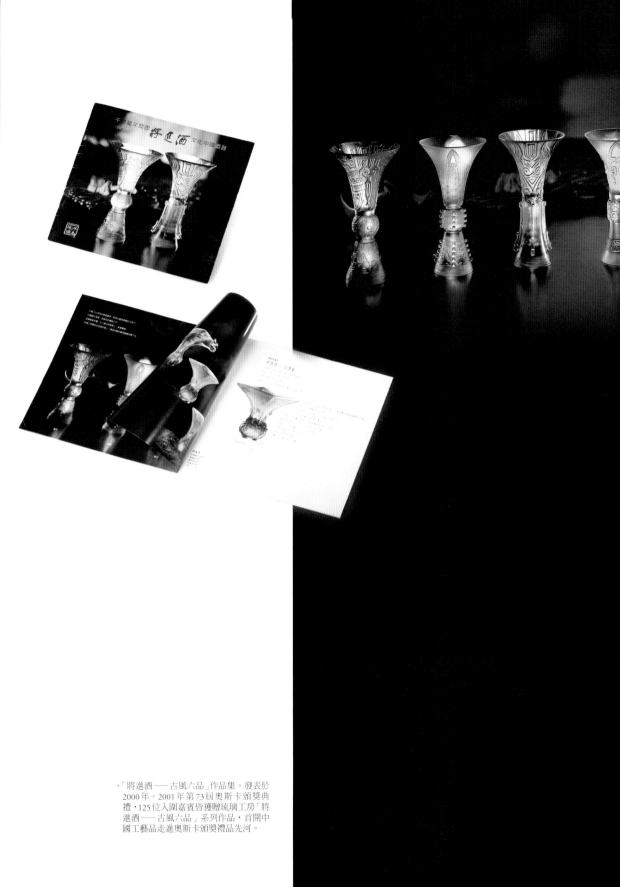

· 「將進酒──古風六品」作品集。發表於
2000年。2001年第73屆奧斯卡頒獎典
禮,125位入圍嘉賓皆獲贈琉璃工房「將
進酒──古風六品」系列作品,首開中
國工藝品走進奧斯卡頒獎禮品先河。

再回頭看看那位漆器作家的作品，突然開始覺得自卑。因為，他做的，只是一個盤子。

我們生活裡有沒有人為了一只盤子而每天去創作？

為什麼？因為一只盤子不能讓人當藝術家？

琉璃工房決定試試看。

開始的是酒杯。

「將進酒」的名字，是一個引子，提醒「李白」兩個字，不是酒廊的名字，不是日本清酒的名字。中國人能不能用自己的杯子喝自己的酒？「將進酒」是中國酒器系列的名字。

將進酒系列的第一套——「古風六品」，是我們用琉璃說的話，說中國古老的故事，面對青銅器的「觚」，我們突然覺得自己何必多話，就用西元兩千年科技完成的脫蠟鑄造水晶琉璃，製造一只西元前兩千年商代造型酒器，不會委屈琉璃工房的創意的。

應該也是工藝美術最大的特質。

學習，是我們最大的心得。

從「古風六品」的概念出發，我們突然發現其實能夠放下「唯創作」的藝術家心態，不硬撐藝術家的場面，原來如此舒服。工藝美術開始是平易的，親和的，很老百姓的。學習，原來首先要承認自己不會。

我們慢慢知道那些心平氣和的老工藝家們心裡是怎麼一番光景。一個人只要願意一輩子就做一件事，他的工作就是他的人生。

要指紋作什麼？他們的作品是人類文明的指紋。

聽漆器作家說：作漆器的人，因為經常用手去拋磨漆器，因此都沒有指紋。

想到這裡，覺得那一件一件圓潤的漆器作品背後，充滿讓人悸動的靈魂。

而當它那樣一件黑亮的漆器的盤子，盛裝著三隻黃色的橘子，是人間罕見的美好印象。

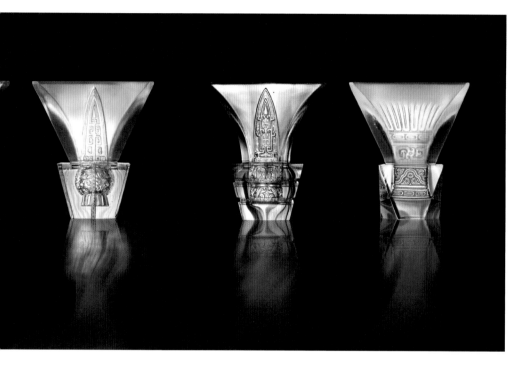

我們開始發展一個個酒杯，一個個盤子，一盞盞燈。

想像，將來的生活裡，一瓶罕見的老花雕，應該有一個美好的舞臺——一只美好的杯子，一只讓人把玩品味的杯子。

日本人的懷石料理，如果去掉所有的容器，和規矩慎重的上菜儀式，把所有的菜都倒在一只寶麗龍的便當盒裡，是什麼樣的光景？

逯耀東先生說：牛吃草。

我們的生活裡有多少牛吃草？

以米飯為主食的國家，我們有一只美好的飯碗嗎？

每天都要點燈的生活，我們有一盞有感覺的燈嗎？

「我一輩子的學習，都在想像做出一只好的盤子，對我來說，其實那不是盤子，那是一種美德的表現，它應該老成，它不應該誇張，它應該內斂樸素，它還得要很美，很

·「醉風華」系列作品，2012年。
經過11年的精雕細琢，將進酒第二章「醉風華」與第
一章「古風六品」的古樸沉雅相比，在工藝及美術上
再度突破，設計上更具時代感，將傳統酒器制式和
青銅圖騰，以內部陰刻、外部拋光的方式呈現；藉
由琉璃通透明澈的特性，繁複華美的圖紋一覽無遺；
作品的琉光溢彩，更將琉璃的特質充分展現。

很耐看的美。」那位漆器家說。

哪裡只是一個好的工藝，簡直是一個好的「人」。

突然覺悟，今天我們創作的工藝，就是今天的我們。

琉璃工房同意。

7

清晨的靜謐，
與黑暗裡的燈

清晨一早打太極拳

琉璃工房，奇怪的團體一個？

若不能列為金氏世界紀錄，或許也能是世界奇觀。一家公司清晨一早，七百人集合在圓形廣場上，由公司的董事長與執行長帶頭，一起練打太極拳。路上行人紛紛駐足觀看，並且，寧可少去這半小時員工工作時間，二十五年如一日；甚至於，以練團練隊參加比賽為樂。初報到的新進員工，聽到莫不瞠目結舌。持續下去者，強身健體；撐不下去者，棄甲逃亡。

我始終相信太極拳是琉璃工房的重要文化，我所謂的「文化」，還不包括它的民族性。

很多新伙伴進琉璃工房，一聽說打太極拳，就有一大堆意見。然而，對我而言，它是

一種重要的工房文化。除了強身之外，我認為它是一種移動的冥想，這種冥想，讓人安定。

練太極拳，有五大理由。一則強身健體：日日鍛練，增加心肺、肌力與穩定協調性。工作時，精神百倍。二則，它是專屬華人的，是華人最具代表性的運動。三則團隊精神，因太極拳需左看右看，不能獨行，若能做到整齊劃一，即團隊精神之表現；每日一早全體集合練拳，還能和你不常見面的伙伴說聲早安。

四則觀察模仿。雕塑是琉璃工房很重要的一件事。在雕塑的過程中，首重臨摹。太極拳也是一樣，你需學習觀察別人怎麼打得好，自己才能跟著打得好。五則安靜平和。在二十五分鐘的循環裡，能讓自己靜下來，心靜下來；是每一天繁忙的生活中，很難得的安靜時光。是運動，也是休息。

更重要的是，它是一種重要的群體活動，七百個人一個動作，已經符合「團體」最重要的意義。

黑暗裡一盞一盞的燈

「因爲琉璃工房要求讀好多書；所以我要離職。」

聽說這是最近很多伙伴離職的理由，聽後，覺得啞口無言。在這崇尚自我的世代，到底還能說什麼？

小時候，家裡大人都說：好好念書。

爲什麼要好好念書？還沒有說清楚，人就長大了，學校，好像就成了好好念書的同義字。那麼，在學校裡好好念書，好像也對「好好念書」這件事，有了交待。

年紀大了，回頭想想，學校裡到底念了些什麼書？回想得起來的，實在不多。爲什麼？自己年紀不到，聽不懂。其次，有能力說得明白，能說到每個人心裡去的老師，難遇。更要命的是：學校，至少在我的年代，是個以考試爲目的的地方，上學，全是爲了考試的手段而已；爲了考試，書，全拆成了一題一題的試題，沒有什麼和生命攸關的內容，也沒有人想知道你的疑惑。

學校爲什麼不教「愛情」？

今天，回想起來，覺得學校為什麼不教「愛情」？

或者，教教大家「死亡」是怎麼一回事？如何面對死亡而不害怕？誰答得有條理，誰就可以及格，而不是努力地計算著：雞兔同籠，計一百零八條腿，問有幾隻雞？幾隻兔子？

畢竟，真實生活裡，雞和兔子很少關在一個籠子裡，但是，愛情，死亡種種，經常碰得上。

離開了學校，很多人理直氣壯地不讀書了。理由是：生活的現實壓力好大。而為了謀生活，工具書，成了唯一好像不得不讀的書，「如何在三十歲前成功」之類奇怪的書，堆滿了書店。

人生的路，每個人就兀自向前走。每個人自求多福。

生活一旦面對抉擇，心裡甚少可供參考的價值觀念，只有訴諸生存本能。活著，也真就只是活著。福氣很好的家庭，雖然有時候不見得有什麼明明白白的祖庭寶訓，但是輩輩「寬以待人，嚴以律己」之類的身教，足以讓後生晚輩耳濡目染

此智慧，人間行走，不至於惹此驚世駭俗的事端。

然而，時代畢竟進展驚人，一個人要面對的適應問題，誇張一點說，簡直是光怪陸離。曾見過我的師祖輩的長者，即令今天，進了公共場所，見有人戴著帽子，必然克制不住地要上前怒訓之，要人家摘下帽子而後已。我們當然知道在餐廳戴帽子算什麼？還有人戴帽子主持節目呢！這是無關緊要的例子，死不了人。

每個人都在每一天學習適應他不瞭解的情況。但是，嚴重的問題呢？

譬如：為什麼我不快樂？

我們看過多少身邊的人，因為管理不了情緒，付出扭腕的慘痛代價？莫說別人，每個人檢視自己回顧走過的路，都少不了忦目驚心的歷程。說日子是步步地雷，一不小心，隨時粉身碎骨。可能不是小太保的俏皮話。

自己跌跌撞撞地過日子，算自己活該罷了，然而，自己轉眼竟也為人父母，眼看小傢伙的書包，裡面的書顯然比雞兔同籠好不到哪裡去，上學面臨的升學壓力也未必改善。很想大聲問每一個人：

誰來帶領我們過日子？

我也不願這時候說：請多讀書。

但是，回想自己一路走來的路，我覺得最難的是能夠自給自足的過日子，我說的當然不是物質生活。官能之欲，不論是一塊米糕，還是黑松露，都容易買單。眞正難過的是一種「愼獨」，是問你獨自一人，無論日子如何變化，是不是仍然怡然自得？是不是仍然充實飽滿？是不是面對充滿了各式各樣的「聲音與憤怒」的外在世界，你仍然自有自己的定見？

請讀書。尤其是文學。

在時間的長河裡，一本一本的文學，是一個一個多樣的生命的探索；這一個一個的探索，呈現了一種一種的生命面相。無論它呈現的是黑暗，是光明，我覺得給我們一種生命經驗的借鏡。

我在十三歲讀羅曼・羅蘭的《約翰・克利斯多夫》，我幾乎是不吃不睡地讀，完全是一個小瘋子。因爲我突然發現了它是一面鏡子，在鏡子裡的我是卑瑣到可憐。突然，我不太關心我是不是一定要有一雙當時流行的高跟的小太保馬靴。

當然，當你六十歲，回想起《約翰·克利斯多夫》，你完全是「山不是山，水不是水」的另一番心境。但是，我仍然由衷感激它在我慘綠的年代，給了我一個啟發性的視野和生命價值感。那麼，作為琉璃工房伙伴，如果我們真的相信琉璃工房永遠不斷創作有益人心的作品，我們不可能只要求「作品」有益人心，而推廣作品的「人」是不需要「有益人心」的。或者說推廣作品的「人」，只在琉璃工房的藝廊裡有益人心，回到家裡，面對父母、丈夫、妻子、子女，「有益人心」難道就像一個公事檔案夾一樣，是「不把公事帶回家」的？

一九九六年，當我正式地強調「有益人心」的價值——「誠意」。在歷經當年的種種挫折衝擊，琉璃工房仍然不強調「利潤」，「競爭」等等一般企業的核心目標，是因為我們更堅信我們要過我們自己選擇的生活。

那種生活，仍然充滿光明和黑暗，仍然有各種苦痛煎熬，和欲望的試探，種種疑惑，仍然沒有答案。然而，漫漫的黑暗裡，我們安靜地讀書，你終將發現那些圍繞著我們縈縈不去的悲痛，歡喜，貪婪，關愛，在無盡的過去，甚至未來，周而復始地發生著。這樣的分享著那些經驗，是生命最本質，最深邃的學習。

如果有人對於時代混亂，對文學如果「邊緣化」悲觀，應該看看俄國如何冷落托爾斯泰這個俄國的巨靈。如果有人對自己的人生伴侶頗有微辭，我想應該看看托爾斯泰和蘇菲亞夫人的生活。

如果你一定要問為什麼讀書？我只能說，書，是黑暗裡，一盞一盞的燈。

因爲文化，
才有尊嚴

一九九一年四月 琉璃工房文建藝廊展覽序

琉璃工房四年前成立，有朋友冷言冷語：

「你們半路出家，學了點皮毛，就想做玻璃。那些法國玻璃藝術家，都是混的嗎？」

這個說法，我們一直放在心上，不敢稍忘。但是有些事，我們也不能妄自菲薄：

第一，十九世紀，Art Nouveau、Art Deco的歐洲玻璃藝術名家，如 Emile Gallé，在他們的創作中，大量運用中國器皿的裝飾觀念。美國的彩色玻璃名家 Louis Comfort Tiffany，Frederick Carder[2]，許多作品的設色、造型，根本仿自明清瓷器。

第二，中國洛陽古墓出土的戰國蜻蜓珠鑲嵌銅鏡，製作年代推測至少在西元前四世紀，

1. 路易斯‧康福特‧蒂凡尼（Louis Comfort Tiffany，1848-1933），Tiffany & Co. 創始人之子，知名珠寶與鑲嵌玻璃設計師，新藝術運動的領導人物。

距今兩千三百年以上，而其設計之典雅優美，運用的技巧繁複卻精確純熟，即令在今天的水準，都是非凡的傑作。四年來的艱困窒礙，絕非始料所及，然而仍然存在而且繼續努力著，就琉璃工房的經營而言，已經是件幸運的事了。

但是四年前，琉璃工房是臺灣唯一僅有的玻璃創作工作室，四年後，仍是臺灣唯一僅有的玻璃工作室，就臺灣文化發展的期望而言，不能不說是件很遺憾的事。然而琉璃工房堅決相信，文化貧血，不是遺傳，中國的過去，曾經是人類藝術的寶藏，雖說近一個世紀的戰亂，遷徙流離，溫飽不足，沒有文化努力的條件，但是，在錦衣玉食，外匯存底世界第一的今天[3]，中國能不能有一個開始呢？

琉璃工房投入玻璃創作，初只為迷戀材質那經由光熱裡生成、明豔耀眼的性格，四年過去，我們一步一步走向一個更深沉的世界。所謂文化，所謂歷史，慢慢在我們心裡有比較清晰的意義。

琉璃工房在技巧上，尤其是水晶脫蠟精鑄法——也就是法國人所謂的 Pate-de-verre 的掌握，或許除了法國 Daum 水晶，能夠推出類似水準的作品，全世界並不多見。然而技巧畢竟只是技巧，琉璃工房關心的是：我們能不能透過這些技巧，創

2. 佛德烈‧卡德（Frederick Carder），英國玻璃藝術家，創立世界三大水晶店之一 Steuben Glass。
3. 臺灣外匯存底之金額舉世聞名，1953 ～ 2000 年臺灣平均經濟成長率居世界第一。

造一個現代的中國玻璃風格？更何況在尋求的過程中，琉璃工房眞正的目的，其實更在透過一種全面蓬勃的多樣性文化藝術創作，建立一個新的生活層次。而在那裡面，我們方有可能期待中國人的新尊嚴。

琉璃工房謝謝所有關心我們的人。

時間：一九九一年

事件：文建會展覽

這是第一次提出「因為文化，才有尊嚴」。相信如果一個民族，不管物質有多發達，若無文化就不可能有深層的精神層面。回顧整個中國文化史，看到的挫折比鼓勵多，尤其琉璃工房單獨面對工藝美術，幾乎是對我或楊惠姍個人生命歷程的挫折裡，愈發覺得與其高調說什麼，應該是腳踏實地去做什麼，而且是不斷累積地去做。因為文化的概念就是累積。尤其當學習脫蠟鑄造法五年後，可能是第一次提到中山靖王（註：河北省滿城縣中山靖王劉勝墓裡的琉璃耳杯），如果不能在現代藝術某一程度是絕望的，整個的中國文化的大環境是在崩盤的狀態，如果我們再談現代藝術，對於廣大群眾是沒有幫助；如果回到非常基礎的工藝，經過累積，經過工藝的概念，所謂要能夠願意胼手胝足地去做，才可能回到根本去。但這個工藝美術的概念，普遍性看不到被尊重被鼓勵的，所以當時才會特別強調要有文化，要有尊嚴，要有底層的累積，不是好高騖遠的去談現代藝術，主要前提是大文化環境是崩盤的。

所以要談振興工藝，不是先談現代藝術，當時是在文化非常貧瘠的土地上，不能指望有大樹。

9

我們的一切，
從這裡開始

琉璃工房創業之初，選擇「琉璃脫蠟鑄造法」作為創作的語言，是因為這個技法和中國青銅器的創作語言一樣，這個民族的情感，決定了從琉璃工房一九八七年創業之後，自己的創作風貌，和今天「中國琉璃」的產業規模。

在當時，全世界只有法國一個工作室，能夠在創作上和產業上，成熟地運用這個技法。

三年半，琉璃工房為了研發這個技法，在時間和經濟上，面臨慘烈的挫折，僅是負債高達新臺幣七千五百萬。琉璃工房在楊惠姍的領導下，日以繼夜一步一步地摸索出這個技法的流程。

就在這樣的氣氛裡，驟然知道：河北省滿城縣中山靖王墓裡，著名的金縷玉衣旁，兩只

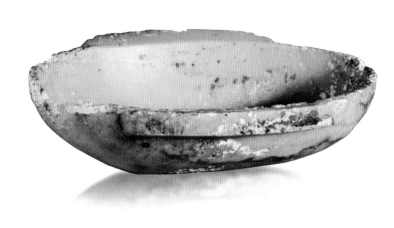

十三點五公分的琉璃耳杯，可能是中國現存的最早的以脫蠟鑄造的高鉛玻璃，距今至少兩千一百年。

這是個讓琉璃工房既羞愧又震驚的事件。

羞愧的是：作為一個中國人，對於傳統的瞭解，我們如此無知。震驚的是：琉璃工房在今天挾著高端電子科技設備，付出如此高的代價，勉強知道一二的技法，兩千多年前，老祖宗早已掌握。

中山靖王琉璃耳杯，對於琉璃工房，成為一個文化情感的歸屬象徵，同時是一個永遠不斷創作和學習的提醒。

一九九二年，琉璃工房在北京故宮博物院舉辦中國第一次琉璃藝術展，一方面從河北博物館借調了中山靖王琉璃耳杯，陳列在展場中央，文字標題是：「我們的一切，從這裡開始。」

此外，我們更以民族工藝文化的重生意義，和對於歷史倫理的銘心鑒證，運

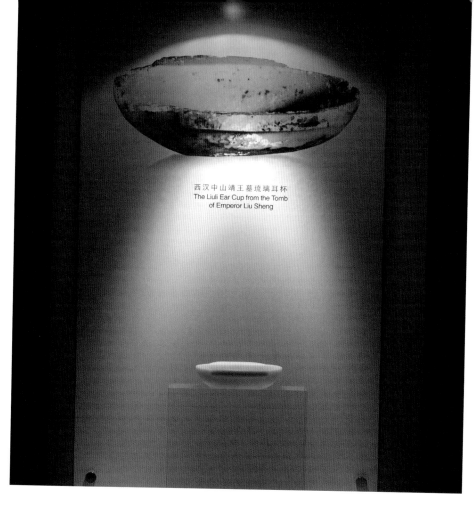

西汉中山靖王墓琉璃耳杯
The Liuli Ear Cup from the Tomb
of Emperor Liu Sheng

用琉璃工房的脫蠟鑄造技法，根據年代的風化和侵蝕的回溯推演，嶄新地再現了這只琉璃耳杯，希望永誌一個輝煌的再生。

沉默三千年的中國琉璃 1

中國工藝，曾經是世界之最，銅器、陶器，迄今仍是無人能及。

在古老的時代，專制封建的社會，讓所有的高手巨匠，遠離思想情緒的表達，深潛在精雕細琢的工藝裡。藝術和匠心渾然一體。因此，在每一件今天出土的文物裡，深藏其中的卓絕心思，和歎為觀止的技藝，讓一件件器物，道盡了那個世代的高遠文化根基。

琉璃工房日夜聽見亙古的世界裡，中國人曾經輝煌無比的藝術禮讚，然而在今天這個時

1.1990 年 1 月，琉璃工房於《臺灣美術雜誌》發表的宣言。

刻，要回應那個聲音，冰封三千年的沉默，需要一點勇氣和決心。琉璃工房愈挫

愈勇，愈戰愈勇。顛沛困頓之餘，堅持相信精誠所至，金石爲開。

然而大概沒有人告訴琉璃工房，比較起來，金石容易多了。有一些技巧，除

了藝術之外，涉及艱深的現代科學。

到了一定的高溫，金石總是能夠融開，琉璃卻還有成千上萬的大小困難。這

也許是爲什麼，唯有琉璃一項幾呈空白，工業上投資的多，創作則幾乎全無。

從吹製開始，琉璃工房全力跨入Pâte-de-verre脫蠟精鑄，這個在今天全世界極

時髦的字眼，基本上，在埃及就已經成熟，西周時候，中國人用一些現代不瞭解

的方式製造璀璨晶瑩的琉璃器，然而即令在今天的科技水準，這個製造的過程，

仍是個大挑戰。因爲全世界上，沒有幾個藝術家能夠純熟的掌握它。

但琉璃工房堅決要讓中國琉璃說話。跟全世界說話，告訴全世界，中國從前

不錯，現在也不差。

·藍綠色蒲紋琉璃璧。漢。
琉璃工房至今收藏近400件的中國古琉璃，形式從琉璃璧、蜻
蜓眼琉璃珠、琉璃耳、琉璃裝身具等，年代從春秋戰國到明清。

有人曾經
爲此努力過

琉璃──中國古代玻璃，是中華民族歷史
文化遺產的瑰寶中的重要一項，它從西周以
來，三千多年的發展史，閃耀著先民勤勞、智
慧的、科學藝術的光芒。在一個相當長的時期
裡，我們民族歷史上的這個光榮被忽略了。臺
灣琉璃工房楊惠姍、張毅、諸君子，以搜集、
寶藏中國古代玻璃爲大任，以融古今玻璃工藝
成就爲鵠的，數年中收藏日富、技藝日精，文
藝燦然大成。他們攜其珍藏與佳作前來故宮，
向國人展示，並立志以此爲出發點，向世界弘
揚我中華民族此一歷史瑰寶，良可嘉勉。於見
贅此數語，祝其成功。

　　──呂濟民　一九九三年秋於紫禁城

　　一九九三年，琉璃工房首次於北京故宮博
物院舉辦展覽，故宮博物院院長呂濟民先生特
別作此序文，表達祝賀。

「琉璃工房」所製玻璃作品的問世與普及，是中國玻璃藝壇上的一件大事。

回顧中國玻璃長達三千年的曲折而又艱難的發展歷程，不難瞭解，它是由原始的珠管，過渡到模鑄的壁、璜、劍飾、羽觴及吹製的瓶、罐，隨著其工藝的逐步提高與完善，又燒製出具有實用與美觀的雙重價值的多種工藝品，為廣大市庶公眾所喜愛。

至清代，相繼發明創造了「套料」與「內畫」等技藝，從而提高了玻璃製品的藝術性，製造了一批純供欣賞的陳設品，用於宮廷或民間的室內裝飾，毫無疑問，這使我國玻璃藝術品名揚四海。

「琉璃工房」的玻璃製品，正是繼承了中國工藝的上述傳統並加以發揚光大，她還吸收了當今西方玻璃工藝的最新成果，創造了中國現代的純藝術玻璃，這是一次劃時代

．藍色蜻蜓眼紋琉璃珠。戰國。

的進步，值得稱道。

尤其，「琉璃工房」的創立人——楊惠姍、張毅等藝術大師，確是當今玻璃藝壇上的不畏艱險的開拓者，令人欣喜的是，他們六年來的奮鬥，已結出了豐碩的果實，獲得了巨大的成功。最近，「琉璃工房」的作品菁華，將於紫禁城的故宮博物院公開展出，以饗廣大玻璃愛好者。

這是故宮博物院首次舉辦來自寶島臺灣的藝術品展覽，其意義之深遠乃是不言而喻的，我願趁此機會致以熱誠的祝賀。

——楊伯達 一九九三年九月十八日

楊伯達先生，北京故宮博物院副院長，專精於中國古代玻璃之研究；一九九三年琉璃工房首次故宮展，以中國古玻璃學者的角度，對琉璃工房的深深期許。

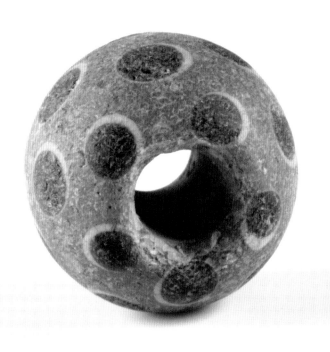

· 大放光明。1998年。英國維多利亞與亞伯特博物館
（Victoria and Albert Museum）典藏。

在 Victoria and Albert Museum, United Kingdom 展出之後

我二十歲的時候，聽見一句話，我一直留在心裡——我們有生之年，看不到中國變好的那一天。

轉眼至今，我仍然對這句話，很不舒服。然而，也好像只能不舒服，從來，也不覺得我這樣一個普通的人，能怎麼樣？

「中國變好」的定義，愈來愈複雜，有時候已經有點虛無。歧義既多，誰能振振有辭，誰就是真理先知。但是，對我而言，不舒服只是愈來愈嚴重。

一直記得，在日本神戶街頭上，突然發現找不到這個城市在數年前幾乎全毀的痕跡，那種幽幽的感動和悲哀。

這樣似乎是註定了不斷地往前趕路又必然的不快樂的感覺，好像也是處處可見的熟習身影。而楊惠姍神情肅穆，強作笑容的站在昂然立起高一米八十的〈大放光明〉作品旁，大概也是類似的畫面之一了。

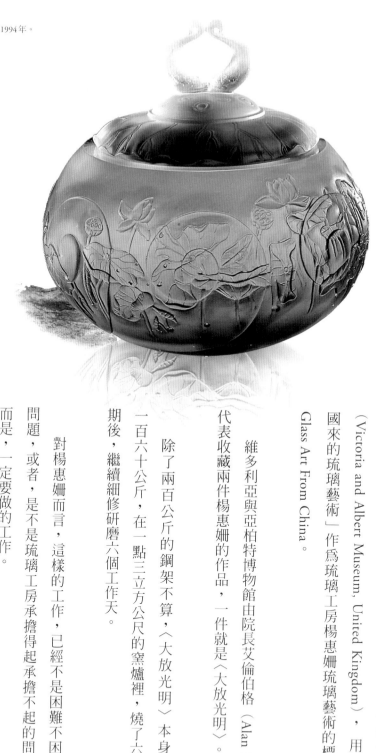

· 並蒂圓滿。1994年。

有人曾經為此努力過

一九九八年，英國倫敦維多利亞與亞伯特博物館（Victoria and Albert Museum, United Kingdom），用「中國來的琉璃藝術」作為琉璃工房楊惠姍琉璃藝術的標題。Glass Art From China。

維多利亞與亞柏特博物館由院長艾倫伯格（Alan Borg）代表收藏兩件楊惠姍的作品，一件就是〈大放光明〉。

除了兩百公斤的鋼架不算，〈大放光明〉本身淨重一百六十公斤，在一點三立方公尺的窯爐裡，燒了六個星期後，繼續細修研磨六個工作天。

對楊惠姍而言，這樣的工作，已經不是困難不困難的問題，或者，是不是琉璃工房承擔得起承擔不起的問題。而是，一定要做的工作。

如果你遠遠看著維多利亞與亞柏特博物館威廉·摩瑞斯大廳裡，靜靜矗立著一座澄明透淨的現代中國大琉璃佛

像，回身再看遠東館兩廊一字陳列的北齊北周石雕佛像，大概可以感覺楊惠姍領著琉璃工房努力不斷的目的。

從來沒有想過潛心造佛像有些什麼功德可言，十多年來，卻從來都是親手雕塑佛像的楊惠姍，大概也不覺得這是什麼藝術創作，她一尊一尊地臨摹歷代所有佛像，然後，一點一滴地走出她自己對「佛」的詮釋。

時間變得遲緩，認知變得困頓，而這樣的苦澀卻是楊惠姍的甘美。

沒有人能給這些工藝史上從來未出現過的創造下什麼定義，因為沒有人可能具備同樣的學習背景。相對地，也沒有能夠瞭解這些創作到底在生命知識裡代表了什麼意義，因為沒有人經過同樣的歷程。

我當然也不算。

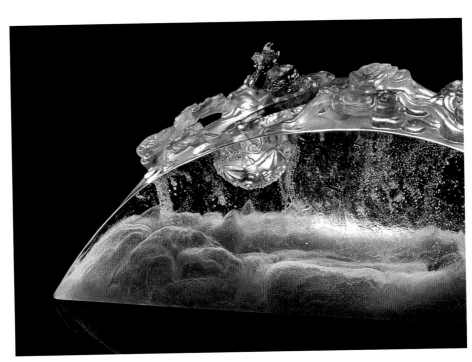

・守得雲開見月明。1998年。

「中國變好」的心情也就成了一尊一尊的琉璃佛像，失敗了，再重來，失敗了，再重來，沒有結論，沒有絕對，也沒有什麼好不好，對不對，是不是。作十尊，作二十尊，作一輩子，和從來沒作，對於大部份的人，沒有什麼差別。

中國，到底能不能在我們有生之年，看見她變好，仍然是個問題，喧嘩嘈雜裡，你只能選擇自己要走的路，一步一步走下去，重點是：不論好壞，你堅信你沒有偷懶，也大致對得起你無從選擇的血液。

面對所謂未來；或者所謂新世紀的展覽，楊惠姍默然。

莫問今生何如

當新世紀的概念一時間甚囂塵上之時，楊惠姍完成了英國維多利亞與亞伯特博物院展覽，上海博物館展覽，以及北京故宮博物院第二次展覽。

琉璃工房的琉璃志業，能夠在楊惠姍這一生成就什麼，她應該已經了然於心。以一個完全的行外人，散盡畢生積蓄，一手建立起整個琉璃創作和產業的技法基礎。在諸多的紛爭議論裡，一手撐起中國琉璃的旗幟。一九九五年獨力在臺

北舉辦臺灣第一次大規模的國際現代琉璃藝術大展，爭取所謂中國琉璃的國際認知和基礎概念傳播。楊惠姍已經知道所有的追求的過程，本身已是結果。

但是，楊惠姍仍然念茲在茲的是：河北省滿城縣的中山靖王劉勝墓裡出土的耳杯，若是現存的西元前二世紀的中國漢代的脫蠟鑄造琉璃，兩千年來，中國工藝美術，發生了什麼問題？或者說，兩千年來，中國發生了什麼問題？

其次，十九世紀，法國 Henri Cros，在他的一生之中，不斷地探討著透明材質，經過精確的琉璃脫蠟鑄造法（Pâte-de-verre）之後，不斷地嘗試成為嚴肅雕塑範疇，他遭遇的問題是什麼？舉世崇敬的法國雕塑家羅丹（August Rodin），在他一生的作品中，僅僅留下一件以玻璃粉鑄造的日本藝妓花子的面像，這是一個偶發的戲作，亦是他經過諸多嘗試之後的僅存結果？

望著一件一件超大尺寸的作品，在大窯爐中燒結近五六十天之後，而告裂損，然後又一件一件地經過繁瑣的工序，再送進窯爐燒結五、六十天，又告裂損，然而，夢想仍然熾熱，今天的琉璃藝術到底能不能在看得見的未來，為雕塑藝術提供什麼樣的可能？

但是，無論是Pâte-de-verre或者是琉璃脫蠟鑄造法，這樣的技法，楊惠姍自己

預備說什麼話？

能否一如余光中先生的〈白玉苦瓜〉：「緩緩的柔光裡，似悠悠醒自千年的大

寐」？

民族文化不能是包袱，不能是義和團。然而，在先天不足的文化教育基礎

裡，如何期待中國琉璃呈現唐詩一般的現代中國文化特質。

楊惠姍再度默然。

中國琉璃已經升起，結果已經不是今生所能期待，楊惠姍所能做的，是窮一

生之力而為。因為，在她的心底，堅決地相信：只有文化才是尊嚴。而這樣迫切

的期待，有人曾經為此努力過。

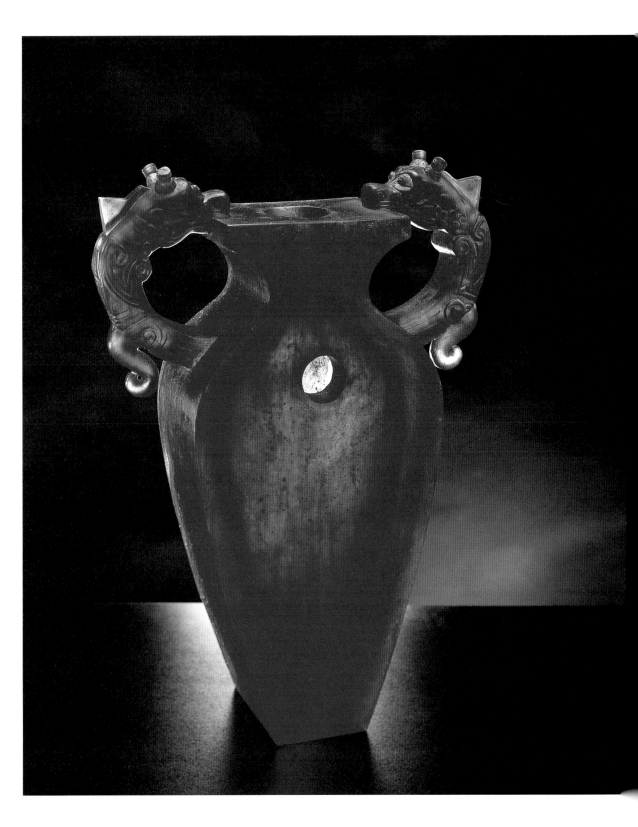

・新穀粒文鎮。2000年。穀粒，鼓勵，鼓動新力量。
琉璃工房的精神性標誌。
穀粒，從哪裡來？從天上的水，地上的土來。穀
粒，什麼時候來？秋天收穫的時候來。

不死琉璃 [1]

一切偉大的工藝，也有它被湮沒的時候。

當我們從埋首於孤獨辛勤的成長學習中抬起頭來，驀然發現中國四周廣袤千年泥土底下，竟是處處埋藏著閃爍琉璃的光芒，我們覺得深深的驚訝。我們開始去檢查資料，去挖掘技法。然而沒有尋找到任何祕笈，我們看到的，只是一代一代人的努力，前仆後繼。最後，我們領悟了一個精神概念：尊重和傳承。

沒有一代人可以獨自完成一門藝術，只能說，是有人先悟先走，後人承繼發揚。我們今年在英國展覽期間，羨慕那些大片如茵的古堡草地時，想起一件報導，有人曾問：如何能使草地保持如此平整固定？貴族後裔回答：那很簡單，只要每天整理，四百年後，它就自然固定成這個樣子了。

因此，我們相信，我們今天的孤獨，是為明日而做的。也許，我們不僅可能使一門藝術重開風氣，獲得新的生機，更重要的，是維持住一種文化精神，就是學習尊重傳統，學習尊重自己，然後覺悟要如何尊重別人。這樣的工作，我們認為是有意義的。

西周的琉璃珠，到了西漢，技法就已豁然全新，已能用穩定控制的高溫，以鑄造法做出神韻沉斂，形制煥新而精準美麗的耳杯，那該是多長的一段歷程。從新疆絲路到南方湖廣，北從河北到江西，出土古物中，都可以看到不同的成分和面貌，看到東西方技法和藝術思想的互相滲透和流變。

因此，在這條斷掉的琉璃藝術臍帶，我們願意獨自撐起中國琉璃的大旗，以承先啟後的感情，用琉璃雕塑表達這個意義。

琉璃藝術的新思考 [2]

十年琉璃路走來，琉璃工房彷彿已攀上了一個眼界豁然開朗的分水嶺，而中國琉璃的歷史仍如同天上的繁星，正向著佇立在下眺望的人，不住地閃爍。那一角是西漢鑄造的耳杯，這一角便有戰國的琉璃珠，邊隅或是西方傳入的吹瓶，下

陸又有南楚的耳璫、管、簪，有貴族使用的，有庶民使用的，竟是這樣的多彩多樣。儘管我們不知道，曹文帝妃薛靈芸，在暗夜裡誤觸的七尺水晶屏風，是怎樣材質的玻璃；不知道南宋春元燈節裡的蘇燈，或福州的無骨琉璃燈是怎麼樣個妙法；但看這樣的爭妍和熱鬧，是無分貴賤，活生生地把每一個時代的生活文化和人們的情志完全透露了出來。

而在這個大時代的象限裡，地面上，踏過荊棘摸索，而終於掌握鑄造精藝的是工房的來時路，橫亙在工房面前的，則是更深的省思需要。琉璃工房需要思想，琉璃工房在古代社會的實用性和藝術性還沒有截然劃分，現代琉璃的發展重點，已經朝向造型藝術提升，從工藝往藝術方向的過程。工房未來的思考重心應該是什麼？每一個時代的工藝，都是和生活有深切聯繫的，除了傳統以考古、歷史的角度之外，中國古代琉璃能不能以「流行」的角度，重新體會琉璃在當時社會生活中的價值？

當琉璃工房現在第二度來到故宮展出，在這個曾為琉璃工房和中國古琉璃藝術搭起傳承通路的重要地點，琉璃工房思想的那些意向就表現在楊惠姍的現代大型的嶄新琉璃創作中，從大型雕塑中重新思考立命之喜，以及源自專家提供「實驗

考古」的論點，首次複製了對中國琉璃藝術意義重大深遠的中山靖王琉璃耳杯。

因為，琉璃在古代生活中的表現既是這樣豐富龐雜，需要瞭解某一個時代工藝和生活的聯繫，而且更需要瞭解整個古代工藝進程中，這種聯繫的多樣式樣和繁複形態。因此琉璃工房根據科學檢驗的化學分析資料，嘗試複製了這只耳杯，不僅希望還原出它原來因風化所失去的光澤，重現當時的社會風尚和美學觀點，更希望這份工作努力，可以取得更完整的世界認知。

同時，這個複製工作，披沙揀金，從生活用品微末的文化載體入手，揭示整個一代人的生活、心態和那時的文化面目，目的是希望藉著它的呈現，為琉璃工房對未來的方向帶來啓示。簡言之，是意味一個文化藝術的再出發，且是往發展面向現代人們的生活和藝術。這樣，琉璃的藝術面和實用面就不會再是孤立的，不會再是不連續性的。而現代藝術精神是著重內在情思的升騰，是生活的，是人人可以為貴的。

玻璃藝術的新堅持 3

西元一九一〇年前後，法國雕塑家羅丹 4 曾經興致勃勃地和一位做玻璃的工藝

3.國際現代琉璃藝術大展序，2001年。
4.羅丹（Auguste Rodin，1840-1917），法國雕塑藝術家，作品中印象派和象徵主義的要素同時並存。

家尚孔（Jean Cros）合作，羅丹對於當時十分流行的琉璃脫蠟鑄造法（Pâte-de-verre）很有興趣，因為透過這個工藝製作方式，他幾乎可以預見到一種新材質作為雕塑的處女地。長期以來，古典雕塑一直局限在金屬、石材之間。羅丹看過各式各樣玻璃鑄造出的作品之後，心裡充滿了各種可能。然而，根據可見到的記錄裡，羅丹試了六件創作，卻只留下一件，叫「花子」（Hanako）的日本藝妓面像。

羅丹為什麼不再嘗試？沒有人知道。在羅丹之後，有許多偉大的名字和玻璃藝術創作有關：麥斯·恩斯特[5]（Max Ernst）、尚·考克多[6]（Jean Cocteau），畢卡索[7]（Pablo Picasso），達利[8]（Salvador Dali），以及數年前去世的西撒[9]（Ceasar）。這些大師，努力地用玻璃材質創作，敘述個人的情感，詩意。但是，在一九六○年之後，當現代玻璃藝術（Contemporary Glass Art），或者工作室玻璃藝術（Studio Glass Art）在歐美出現時，所有大師的名字，再沒有出現。

在近四十年的歲月裡，成為玻璃藝術的新定義都是一些新藝術家的名字，包括：李賓斯基（Libensky）夫婦、李維·瑟古索（Livio Seguso），戴爾·奇胡利（Dale Chihuly），藤田喬平（Kyohei Fujita）等等。

今天，美國成了近代玻璃藝術的最大園地，各式各樣的玻璃工作室，充斥美國各大學。美國康寧玻璃公司（Corning Incorporated），由於材質本身和他們產品的關係，成立了世界最大最著名的玻璃美術館，並且主辦幾種刊物，定期地推廣年輕玻璃藝術家的創作。而美國，也是現代玻璃藝術品最大的收藏市場，全世界的玻璃藝術藝廊裡，粗略地計算，百分之七十在美國。

一九八七年，琉璃工房成立之前，中國和世界現代玻璃藝術，還沒有直接的關聯。

一九八七年開始之後，是一段不忍回顧的慘痛記憶，在眾多的琉璃創作技法裡，琉璃工房想像可以創作中國風格的⋯就是這種叫 Pâte-de-verre 的。因為它的基

5. 恩斯特（Max Ernst，1891-1976），超現實主義（Surrealism）的催生者與達達主義（Dadaism）健將，作品充滿解構意識與去邏輯性。
6. 尚・考克多（Jean Cocteau，1889-1963），20世紀藝術史上的奇才，不但身兼小說家、評論家、劇作家，同時也是前衛的電影導演和優秀的畫家、設計家。
7. 畢卡索（Pablo Picasso，1881-1973），西班牙畫家、雕塑家和版畫家，是二十世紀最富盛名的藝術大師。
8. 達利（Salvador Dalí，1904-1989），著名的超現實主義畫家，作品混融怪異夢境般的形象與文藝復興技法。
9. 西撒（César Baldaccini，1921-1998），法國知名現代雕塑家，新寫實主義與抽象表現主義（Abstract Expression）的代表性大師。

本概念，就是脫蠟鑄造法。用這樣的方法，青銅器的輝煌造型，或細膩或壯闊，才有可能實現。當時，因為伙伴之一在美國學習了一段時間的吹製，雖然一面也試著吹製法，但是，畢竟覺得吹製在造型上的可能性，十分受限。因此，十分堅定地研究發展著脫蠟鑄造法，在琉璃工房的願望裡，是希望經由脫蠟鑄造法，發展出一種新中國青銅器工藝美術的燦爛世代。

脫蠟鑄造法的方法，其實十分容易懂，在造型翻蠟，再把蠟型埋進石膏漿液裡，等石膏乾，把它反扣，放進蒸鍋裡加熱，俟蠟流出，就可以把玻璃（或者水晶玻璃）顆粒放進模子裡，重新加熱到一千度上下，降溫，將石膏模去掉，就能夠得到一件和原型一樣的琉璃作品。所有的書上都查得到。

琉璃工房一九八七年開始的時候，是在一間公寓的陽臺上，把街上買來的白蠟燭，放在電鍋裡煮，開始「脫蠟鑄造」。前三年半，幾乎是傾家蕩產，惶惶不知何以為繼。我們顯然太低估了脫蠟鑄造法，也太高估了自己的智慧。

但是，當楊惠姍抵押了所有的房產，換來的資金耗盡之後，仍然看見一爐一爐失敗的破碎玻璃時，我想支撐琉璃工房的，應該是一股悲壯的民族志氣。琉璃

· 臺灣百合，2012年。
臺灣百合為臺灣特有種植物，作品以現代雕塑手法，呈現臺灣百合從破裂的岩縫中，依然挺立並綻放的姿態，傳達出臺灣旺盛生命力的意念。脫蠟鑄造法結合熱工與冷工等技法，大量運用粉燒定色技法，將花朵展現水彩筆觸般的色調質感；冷加工的多層次研磨，將琉璃材質可能的肌理表現發揮到極致。

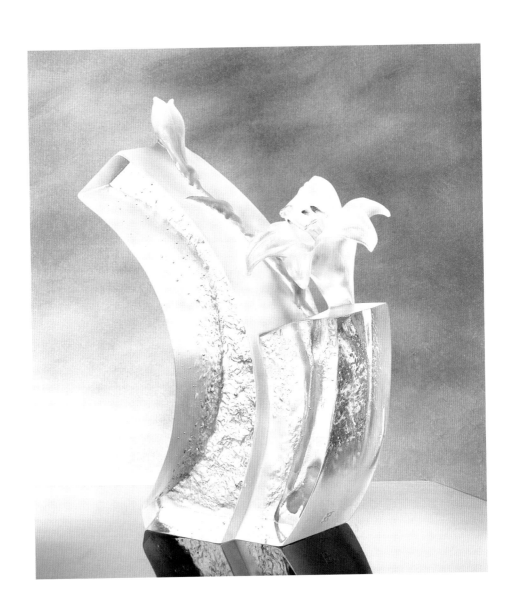

工房曾經在一次展覽的序言裡說道：只有文化，才有尊嚴。琉璃工房把那個小小的個人人生的工藝美術的學習，當成在未來世界中國新文化形象的奮鬥。

一九九〇年前後，琉璃工房在日本的一次小展，展示幾件僥倖拼湊出來的作品，得意地宣稱「臺灣來的中國人作的 Pâte-de-verre」。

一位日本學者笑盈盈地告訴我，在他的一本介紹中國古琉璃的書上，可以查到：「中國河北省滿城縣中山靖王劉勝墓裡，也就是有名的金縷玉衣的旁邊，有兩件十三點五公分的琉璃耳杯。應該是中國最早的 Pâte-de-verre」。

如果以年代計算，那是兩千一百年前。

一九九三年，琉璃工房第一次在北京故宮博物院辦展覽，堅持把這只中山靖王耳杯，從河北博物館借出，放在展覽廳中央。當大家十分就事論事地認為玻璃就是玻璃，何必琉璃？琉璃工房堅持琉璃，堅持中國琉璃。

對於琉璃工房而言，今天的第一屆國際琉璃大展，是中國琉璃的新紀元，來

自全世界的現代琉璃藝術的重要名字，幾乎悉數在展覽裡出現，它的完整和多樣性，幾乎是一個完整的現代琉璃藝術博物館。十五年來，琉璃工房不自量力地要讓中國琉璃跟全世界說話，我們希望這些努力，在這個展覽之後，有了一個新的開始。欣喜的是，琉璃工藝教學已進入中國的美術院校，源源不斷的年輕人，會步入這個行列。

中國琉璃站起來。

12

總應該有人談談
Emile Gallé [1]

日本品川太子飯店的咖啡廳裡，一個理平頭、抽菸不斷的男子，用一種讓人聽得吃力的英語說："You know he is a ghost, ghost of glass art"。

琉璃這個行業，還有鬼魂？

在他的辦公室裡，堆滿了日本畫。門口玄關放了一件北村西望的雕塑，表示著一種身分，一種品味。他在辦公桌抽屜裡翻來翻去，在威士卡和白桐木盒之間，找出一個紙包，慎重地打開紙包，拿出一件不到二十公分高的瓶子，黝黯的彩色，上面有幾棵樹。

日本先生熱情地說，這個世界上，沒有第二件了。

一百六十萬日幣。現金。

"You Know, It's Gallé"。可是誰買得下？

1. 寫於 2004 年，向 Gallé 逝世百年致意。

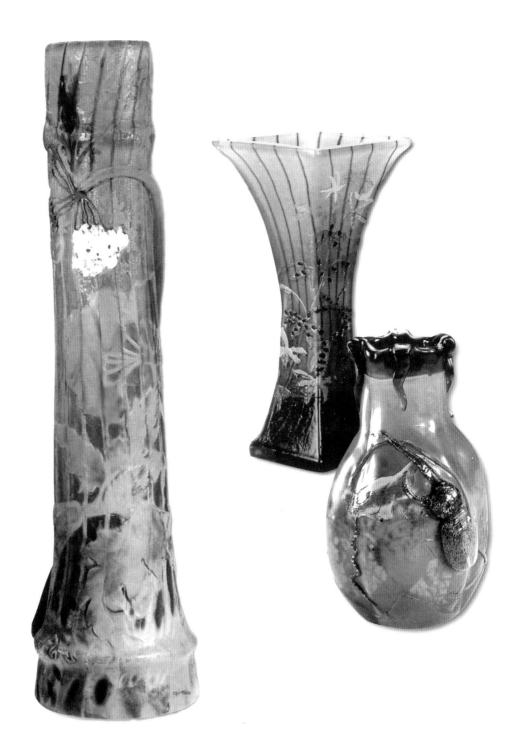

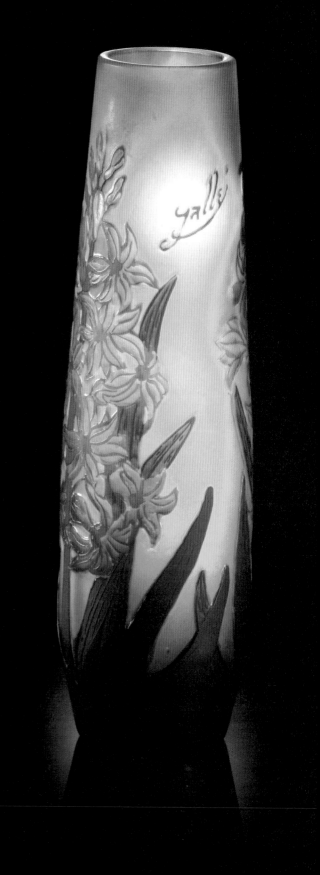

在日本，經常有人給你看 Gallé，感覺上，似乎沒有人不知道，已然是一種國民常識。好幾個美術館專門展覽 Gallé 時代的東西。例如北澤美術館，一家開不夠，還開三家，買一張入場券，走進去，黑得叫人一愣。

一屋子色彩奇豔的琉璃，就在陰夜裡發著光。日本人形容詞用完了，「鬼」就出來。導演之神不多聞，導演之鬼很多，演員演得很好，也叫「鬼演技」，Gallé，就是鬼之琉璃家吧。

Emile Gallé，一八四六年生在法國南錫（Nancy），Gallé 生長在一個父母做鏡子的工廠家庭，父親成天在陶瓷和琉璃裡催生，Gallé 就生長在其間。

而南錫這個鎮，在法國算是個重要的工藝重鎮，文化水準之高，是法國很少地方能比的，小鎮至今仍是重要的觀光地點。

Gallé 的傳奇，在一八七八年的巴黎萬國博覽會一夜轟動歐洲，然而在這之前，他的人生閱歷是他成長的主要原因。他的父親從事的行業便是陶瓷和鏡子等，為了促銷，會在鏡子上加做植物紋飾，一舉暢銷。南錫的人文資源，讓 Gallé

深受文學滋潤。Gallé自身對植物園藝的嗜好，在悠閒雅致的生活環境，對植物園藝的深入學習，讓Gallé在每一片葉子找到詩的空間。

Gallé一輩子的作品，幾乎全是植物主題，而這個主題是世紀末歐洲新藝術時期（Art Nouveau）最重要的風格。在那個產業革命興起的歐洲，工業生產的用品傾瀉市場，威廉‧莫里斯（William Morris）的美術概念是時代的聲音，新的人文色彩，完整的工藝喜悅，把整個歐洲吹起一股旋風——Art Nouveau。Art Newwave潮來潮往，十五年過去，所有的作品成了歷史，Gallé卻留了下來。

一件一件簽了Gallé名字的作品，在全世界流浪，價錢從十萬、二十萬，喊到一百萬、兩百萬，北澤的一件玫瑰瓶，號稱一千萬臺幣搶標得到。

日本，這個奇怪的國家，不知道因為是Gallé確實因為曾受到畫家高島北海交往的影響，作品頗具日本風，抑或國家的文化消費本來就高，竟然不到二十年就成了全世界最大的收藏國，據說百分之六十的Gallé，全在日本人手中，是不是誇張了些？

但是，每每跨進北澤美術館，心情就不由得哀傷起來。

凄美，是唯一的字眼。

大塊的黑　扭曲的力量

Gallé一生得意，最末十年，卻開始不太正常，據說經常自閉屋中，不出門，不說話，不睡，尤其在支持他的畢列斯王妃（Princess Bibesco）去世之後，連續三天，關閉工廠，不吃不睡。

他的作品也開始離開一向的主題，出現大量黑色，畸零人物。如果從作品的精緻度上來看，早期的明亮、華麗，全不見了。剩下的是大塊黝黑，扭曲的力量。

聽說一個人作品開始不再富麗華美，開始不變成黑暗，就想起芥川龍之介、川端康成。

聽說一個人三天不出門，就想起威廉·佛克納，老先生經常如此。

是他晚年的人生觀嗎？

是Gallé的文學靈魂嗎？

很多人模仿Gallé，尤其是燈，尤其是花鳥，想過Gallé的心境嗎？在日本，不

．Emile Gallé 的畫像，作畫者 Victor Prouvé 是 Gallé 的好友，這是
一幅少見的 Gallé 工作畫像。南錫學院博物館收藏。圖片取自
Musée de l'École de Nancy。

時看見簽名的仿作——簽仿作的人的名字，心裡一寒，這麼一盞燈，也是 Gallé 的鬼魂吧。

這個一輩子幹這行的人，不斷地在自己的天地裡努力學著，他創作的風格和技法，成了人類重要的資產，然而在一生享盡盛名之後，他突然自棄地在一個黑暗的世界裡。

他的一只蘭花瓶子，成了一本書的封面，有一個五十年之後出生的人，看著那只瓶子，把他當成英雄，心裡決心也幹琉璃，傾家蕩產，都不回頭。他希望後半生也能作出一件這麼醉人的作品。他到今天還在努力，成立了一個工作室，就叫琉璃工房。

多年後，在北澤看 Gallé，看見書上說：Gallé 年輕的時候，在英國參觀維多利亞與亞伯特博物館，對中國乾隆琉璃大為動心。自己心中感觸很多，奇怪，中國從沒有人介紹 Gallé。

總該有人談談 Gallé 吧？談談他的文學心靈，和價錢。

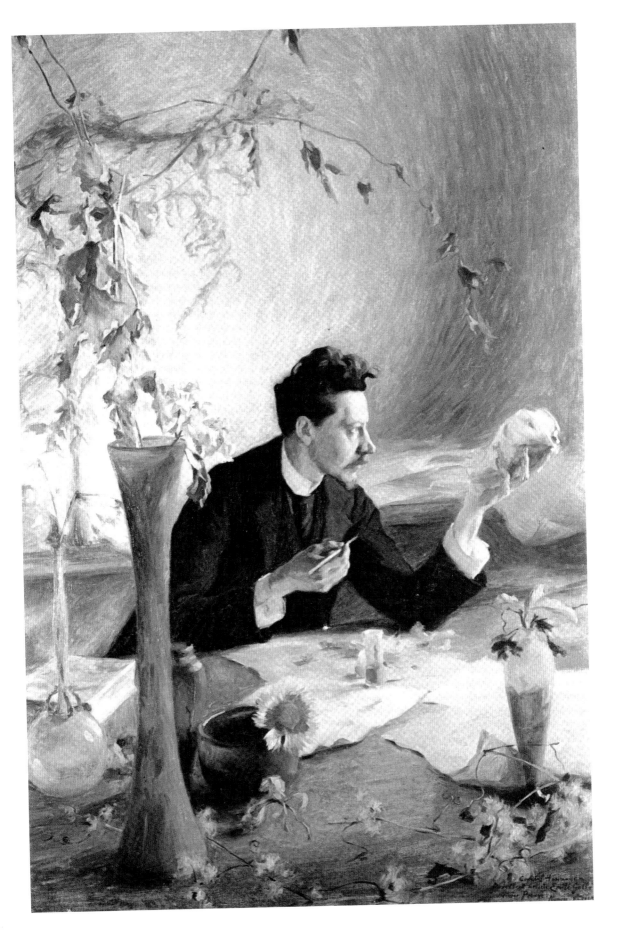

艾米爾·加勒（Emile Gallé）

Gallé 將大自然裡最美麗的畫面融入作品的設計中，充分表達了他對植物的特殊情感，而這些主題也代表了新藝術時期最重要的風格。Gallé 的作品不僅以其瑰麗色彩帶給人們視覺的享受，同時也包含著深刻的內涵；Gallé 將他的智慧、他的文學心靈、他對生命的熱愛，用充滿詩意的藝術語言呈現，是歐洲新藝術時代最偉大的琉璃設計師。

Gallé 一生簡表

一八四六——出生於法國東部重要的工藝城鎮南錫（Nancy），從小在父親經營的陶瓷和琉璃工廠學習。

一八六二——赴德國學習歷史、植物學與礦物學。同時，遊學英國著名的維多利亞與亞伯特博物館，觀摩中國及亞洲各國的工藝品，繼續琉璃製作技法的學習。

一八七三——建立了自己的工作室，專門從事琉璃藝術方面的設計工作。

一八八四——參加由裝飾美術中央聯盟在巴黎舉辦的〈石、木、土、琉璃〉主題展，引起大眾的關注。

一八八五～一八八六——與日本畫家高島北海交往，受其影響，將日本美術風格帶入未來的琉璃設計與創作。

一八八九——參加巴黎萬國博覽會，一舉獲得最高獎項與金牌；並且被授予獲法國榮譽勳章，邁入一生事業的全盛時期。

一九○一——作為領導發起者，成立了以參照自然為宗旨的南錫派（Ecole de Nancy）藝術工業學會。

一九○四——五十八歲去世。他的妻子和朋友，繼承工作室，繼續以 Gallé 技法生產新的作品。

高島北海（一八五〇～一九三二），日本明治至大正期的山岳風景畫家、地質學者，任職於日本工部省時受命赴法留學，與玻璃藝術家Gallé相交甚篤，刺激了Art Nouveau新藝術運動的發展。

Gallé及南錫派藝術家如瓦林（Eugene Vallin）十分欣賞高島細緻的日本畫，日本藝術促使Gallé掙脫同時代玻璃藝術的框架而以抽象表現植物本質精華，採用剪影及輪廓線方式，也都是日式風格的薰染。高島深受清初山水畫風影響，最初習畫從《芥子園》畫譜入手，借鑑了王翬等中國畫家的表現技法，並以此為基礎到中國、歐美各地遊歷寫生，畫出《中國百景圖》、《世界百景圖》，並於明治年間出版繪畫評論書《寫山要訣》及畫集《北海山水一百種》。

13

Emile Gallé
與他的法國玫瑰

瓶子，是湖綠色的，然而在湖綠色裡，掩映無數的不同層次的湖綠，光透過，彷彿是一湖瀲灩。創作的人敏銳的觀察，透過無數精細的創作技法的細節，讓這一片綠，像自然一樣，展現了一種生命的「活」。這一片湖綠，僅是一個舞臺。它只是一只玻璃瓶，瓶子上，是一朵粉色的玫瑰。玫瑰的姿態，如在風裡，花瓣有些搖曳未定，粉色裡，看見工具筆觸，提醒你，是一種生命的寫意，沒有精緻地臨摹，然而，那些粉色裡的色彩變化，讓玫瑰像是迎著光，欲隨風而去，留住它的，是那片湖綠。玫瑰，就停在湖綠的瓶子上，有些依偎，然而總覺得早晚還是要走的。

一九〇三年，Emile Gallé 創作了一只玻璃瓶子「法國玫瑰」。次年，Emile Gallé 過世。

Emile Gallé，是我心目中的琉璃作家。對我而

言，「琉璃」兩個字並不泛指所有的玻璃藝術作品，一九八七年，是因為琉璃工房的學習，對逝去的文化的一種反省和依戀，沿用了西周時候就有的琉璃這個字眼，在心靈上，是白居易的「彩雲易散琉璃脆」的琉璃，是佛經裡「願我來世，得菩提時，身如琉璃，內外明徹」的琉璃。和玻璃在材質上是一樣的，但在情感上，有些不同。

如今，琉璃成了一種產業，叫作琉璃的工作室，海峽兩岸在百家以上；叫琉璃的製品，擺在灰塵佈滿的攤子上，打折叫賣。好像已是今天文化的一種必然。

然而，「琉璃」在我有些浪漫的理想裡，永遠應該是深深依附在學習和領悟的過程之中，是一種良知，是一種自省，而非傲慢，人一傲慢，常忘了「無常」，忘了生命脆弱。沒有了哀傷，也沒有了悲憫，創作過程最真實的部分，人的靈魂，付之闕如，無論外觀如何華麗，聲勢如何喧鬧，裡面是空無一物。在琉璃工作裡，自己深深知道：在整個過程，最艱難、最折磨的部分，其實不是那個無論稱之琉璃，或者玻璃的材質技法，而是創作它的人，對一種無以名之的不確定感、不安定感的終身探索。在 Emile Gallé 的某一些作品裡，生命的悸動，是一種永遠的主題。從小的清教徒家庭教育，深植了 Gallé 對於道德良知，對於生命的熱情，

有一種不可移除的根本性格。

Gallé的創作裡，聖經不僅僅是文字上的教義，更豐富地延展出無限的詩意，玫瑰是愛，橄欖樹是和平，水仙花和蒲公英是春天和寬恕，蜜蜂是慈愛，無花果是溫和。所有的生命，無論是土地裡長的，天空飛的，都是一種恩典、喜悅，是讚美的物件。而所有的玻璃技法，都只是一種樂器，在Gallé的指揮之下，每一件作品都和諧地展現如交響樂似的整體美，這種深沉和精湛技法的結合，讓Gallé的作品，脫離了單純的象徵層面，展現了人類玻璃藝術未曾有過的作品光輝。

然而，在他一生的發展裡，產業化、量產化的追求，經常遮蔽了他的本性。

一八八九年，由於在世界博覽會上的成功，為了應付他愈來愈大的市場，大量減少多樣的設計，改為重複製造，隱祕地外包（OEM），大量增加限量作品件數。

他公然宣稱：「你會發現我的玻璃製品的藝術和品位，並不依賴製作的技法，而是設計者靠著優雅和感覺調整設計。為了配合現有經濟和技法的條件限制，而我已經避免了使用虛假和過度依賴美好的色彩，和大量不同設計式樣去影響大家口味。這已經向所有玻璃工作者展示了工廠大規模生產玻璃製品的可能性。」

這些話，說得欲蓋彌彰，Gallé 的強辯顯示了他深深的愧疚和不安，讓我們看到了一個浮士德式的掙扎。

在這個一般收藏家的所謂「Gallé 產業」時期，品質開始衰退，原來繁複多層次的細節，全部消失，原來 Gallé 飛揚的立體圓雕、熱塑的造型，因為需要更多的製作時間，從此不見蹤影，大型的作品，由於成本高、失敗率高，也完全絕跡。

仍然簽著 Gallé 的瓶子，沒有了 Gallé 的熱情，也沒有 Gallé 的才華。根據一些當時成交的價格記錄，在 Gallé 顛峰時期的作品，每一只瓶子成交價在三百法郎，而在產業時期的作品，每一只售價三法郎。

一九〇四年，Gallé 過世，Gallé 的名字，仍然在他的遺孀和兩位女婿繼承的工廠裡簽了近三十年。

安息了的 Gallé，怎麼想？

關於法國玫瑰技法的一些註腳

從技法上判斷，法國玫瑰這只瓶子應該是吹製的，是不是吹在模子裡，倒不是關鍵，吹進模子之前，應該是用透明的玻璃料，沾了有色玻璃粉，或者低溫釉，因爲，瓶子口沿，似乎仍有很大的透明和綠色的不均勻。口沿上的手感很強，不是吹製之後齊口切出的產物。玫瑰花應該是瓶子完成後，先單獨熱塑一朵粉玻璃玫瑰，然後在高溫下，貼放在瓶身。葉子，梗，則是不同的色玻璃，熱塑後，貼放上去。

高溫下，玻璃是麥芽糖狀的流動體，維持葉子和梗子，不變形而能貼敷在瓶身上，應不太難，玫瑰的形狀要完整，就得有一定的功夫，一個人獨自要掌握，也要在高溫狀態下軟化的瓶子不變形，又要玫瑰能放在正確位置，也不變形，是不可能的，一般要幾個很有默契的吹手一起合作。沒有一起工作三、五年，很難。

另外，光是熱塑，應該不太容易完成形狀和色彩都這麼有神韻的瓶子，Gallé一定在事後，又上了色釉，然後又進窯爐再燒。光是顏色，也完成不了那麼有氣質的質感，Gallé勢必又用銅輪機逐一刻出所有他要的準確線條和深度。銅輪機其

實就是一個皮帶帶動的高速旋轉金屬小圓盤，當它垂直地轉動，把瓶子靠近它，就能切削雕刻。

這一切說起來，應該不難，三、五年的練習，也許就能掌握基本的造型能力。

但是，真正難的是美感的素養。像繪畫一樣，談及色彩、線條，誰都知道，但是，成為好的畫家有幾個？

玻璃創作，是一種需要體力的創作，好的體力之外，還要有好的經濟資源，它不像繪畫：一張畫布和顏料，貧窮如梵谷也買得起。

玻璃創作，要化學知識，要窯爐，要資本，要大量的試驗。每一個釉色，每一種創作方式，都耗費極大的費用，這些費用壓力一大，想要獲利的觀念，是很不容易抗拒的，因為研究開發之後，眼見可以多複雜做一些，就可以多收入一些，就無所謂「限量」了，版畫在每一張簽了限量的張數，就是為了這個尊嚴和良知，限制了作者自我墮落，也保障了收藏的價值。

法國玫瑰，顯然是一個耗人力、耗時間的創作。耗的人力，還得是上乘技術的人力，而且，彼此有經年累月的工作默契。它的種種技法，顯然更不是一蹴可及，所有試驗開發，全是時間、費用，更要命的是：即令耗費了一切，沒有人保證結果一定成功。

但是，玻璃創作者的靈魂是向上的？抑是向下的？就在這個抉擇上。

藝術，或者產業，大概從這裡，有了一定的分野。

14

百年琉璃花

玻璃的技術是藝術家的語言，但是，通常藝術家要花一生的時間去找尋，找不到的話，藝術家一生的夢是不會實現的。

十九世紀，法國琉璃藝術大師 Emile Gallé 以他一生的精力，創造了玻璃史上最動人的花朵——法國玫瑰系列。在一八七八年的萬國博覽會上，法國玫瑰讓全世界為之驚豔。

Emile Gallé 用玻璃這樣無機的材質，表現有生命的花朵，不僅因為他在技法上如宗教一般的狂熱追求，更重要的是，那種深信一朵花是一個宇宙的生命哲學。他以每一件作品，熱烈表達上帝創造萬物最崇高的禮讚。就因這一點，Emile Gallé 成了楊惠姍心靈嚮往的境界。

然而，熟悉玻璃技術的人都知道，Emile

Gallé在創作他的玻璃花朵的時候，技術仍然是他的噩夢，因為他擁有的技術只有吹製及熱雕塑，在這些技術的範圍裡，Emile Gallé的花朵，仍然有他在色彩上與造型上的局限。

一百年後，藝術家楊惠姍從脫蠟鑄造出發，經過二十三年無數次的實驗，終於成功以脫蠟鑄造結合吹製的技法，精準掌握色彩、造型，創造出她自己的琉璃花朵。

焰火裡的禪靜

烈焰炙身

汗水映火舞

意志點亮生命

焠煉

豔火蓮華一朵

剎那

即禪

即靜

即禪。

攝氏一千四百度的炙熱，烈焰灼身的熱，逼著呼吸。

熊熊爐火，火風呼嘯撼動胸腔、刺痛耳膜，捲起灼熱如煉獄的烈焰，滾燙的熱浪漩渦，所到之處都跟著燃燒起來。周圍任何雜質皆化為灰燼，連靈魂都在火焰中，焠煉。

汗水映著火舞，火舌閃耀著的剪影，嚐得到鹹味。

近四十公斤的半流質玻璃漿，是上天對人的嚴苛考驗，失敗蹲踞在火爐旁，伺機而動，一切辛勞如此接近化作烏有。

撐住，意志拉扯著筋肉。一聲叫喊，火紅的玻璃漿入模，熱烈瞬間凝止，眼中卻仍留著熊熊火光影子。

脫模、熱接，一瞬間，凝住時空的專注，迸發令人落淚的感染力，僅生命誕生的瞬間，差可比擬。

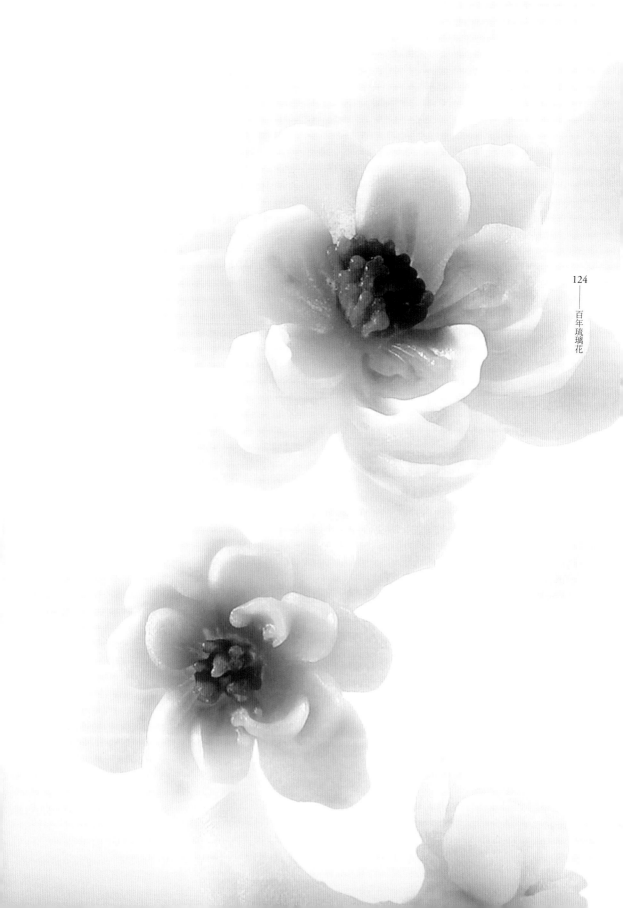

爐中光影依舊跳動，有著大地的節奏，周圍漸漸寂靜了下來。緩緩地，一切思緒、感覺、情緒都沐浴在光暈中，黑暗無處藏身。

烈焰，將雜念都淨化得透明，心中花朵竟一點一點地綻放。

相隔百年，兩個不同民族、不同技法的藝術家，在不同的時空裡，對琉璃藝術做出最大的貢獻。

一百年前，Emile Gallé沒有完成的夢想，一百年後，楊惠姍在世界的玻璃史上，第一次開出一朵中國琉璃花。

攝心，靜慮，彷彿禪定。

相較於Emile Gallé的「法國玫瑰」，楊惠姍琉璃作品中的花，從文化出發，滿是水墨畫的寫意。彷彿從岩縫中

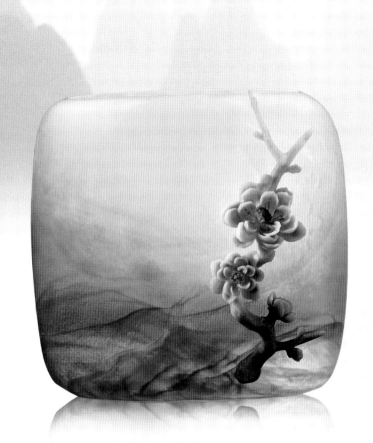

·焰火裡的禪靜——桃花。2010年。

· 焰火裡的禪靜——蝴蝶蘭。2010年。

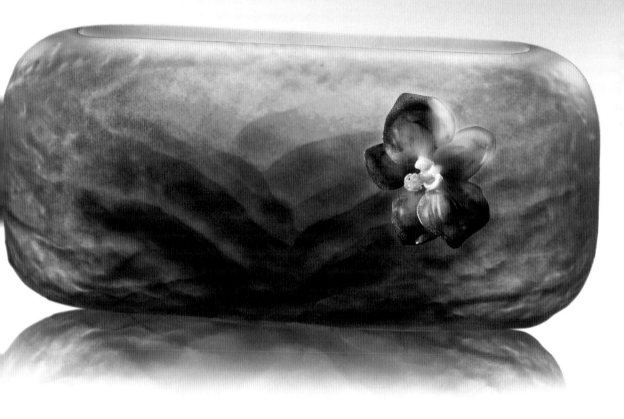

蹦出來的花朵，隱匿在山壑飄渺中，強韌、靈動有生氣。動中有靜，靜中有動，觀者進入飛瀑山岩之間，參著岩隙綻放的花朵，感覺了生命，領悟了自身。刹那間，拈花微笑的禪意。

花不只是花，魚不僅是魚，山水不囿於山水。山水寫的是胸中千岩萬壑，花卉繪的是一花一世界。含蓄淡雅，卻意圖將大千世界的生命觀照，濃縮成一篇篇的詠歎。

如孕育生命般的獨創技法

這返璞歸真、平淡自在，來自煉獄般的極端炙烈之後，火焰裡的禪靜，選擇了最接近生命孕育方式的技法，讚頌生命。

楊惠姍獨創在高溫中將吹製的巨大琉璃瓶結合脫蠟鑄造花朵，精密鑄造的細節，準確粉燒描繪花朵，在酷熱環境下，吹瓶和事先預熱的花，如同孕育新生命般，瞬間熱接，合而為一。稍有不慎，瓶身立刻粉身碎骨。

炙熱爐火，嚴苛考驗藝術家的體力、耐力，瞬間熱接的膽大心細，絕對要求

精準、專注。這樣需要高度團隊合作默契的技法，在中國工藝史上，史無前例地首次採用。

脫蠟花朵的繁複精緻定色，吹製山水瓶子的流動閒逸，極為澎湃熱烈地結合，卻轉化交織，成為細緻花朵前景與迷濛虛幻的遠山流水。豐富的自然詩意，是楊惠姍對生命的直接觀照。

靈動花開，生之詠歎。願以此感悟生之艱辛，讚歎生命之美。

山水背後，參悟生命的價值

看山是山，看山又不是山；看水是水，看水又不是水。明明看在眼前，卻又看不見，在逃避的過程中，我們見山見水，卻又什麼都不是。

只有在經歷了烈火考驗後，才會有那靜定的完美。懂得放下，懂得退後，懂得看清，懂得經歷，看山才又是山，看水才又是水，或者是天，是地，只在意人的那顆心，或那朵花，能泰然自若，由你所念，所想。

楊惠姍在創作的思考中，加入了大量的留白和空間。山水之間，在和光的互動中，是中國水墨畫的琉璃呈現。

墨的流動、留白、空間、寫意，漸隱漸現的光，留一個思考的空間。

這樣的創作手法，比若中國文人美術。退到繁華之後，退到自然，用返璞歸真的創作，看整個人間。

如此突兀、瀟灑，甚至有些頑固的表現，卻是智慧。

· 楊惠姍與敦煌第三窟千手千眼觀音壁畫。
真實的壁畫已深深鎖入敦煌的千年佛窟之中，而窟內不
能拍照。此千手千眼觀音壁畫是敦煌研究院臨摹而來。

敦煌，永不休止

對很多人來說，觀敦煌莫高第三窟的千手千眼觀音像，是難忘的經驗。

元代所建的小小洞窟，因為壁上的千手千眼觀音壁畫，充沛地展現一種凌越時空的浩瀚，站在壁畫前仔細看著那些華美的線條，瑰麗的裝飾魅力，深深體驗著一股醉人的熱情。

然而，壁畫色彩顯然逐漸褪去，窟壁處處亦見剝落，在目前新科技努力保護之下，壁畫似乎仍面臨隱隱的不安。但是，比較起來，更不安的是：敦煌綿綿不絕的藝術熱情今猶在？

楊惠姍用一年半的時間，以第三窟的千手千眼觀音壁畫為樣，立體雕塑了這尊千手千眼觀音，然後預備以十八年的時間，用琉璃燒成一尊千手千眼觀音。

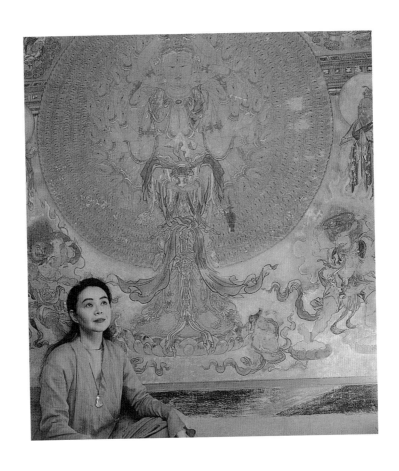

楊惠姍心裡的敦煌之美，是一種熱情澎湃的綿延，是無數無名無姓的心血的投入，敦煌要的是燃燒的投入，不要悼念的讚歎惋惜。

熱情不死，敦煌不止。

千手千眼觀音造像

對楊惠姍來說，敦煌，並不指中國甘肅省敦煌莫高窟這個地方。在她心裡，敦煌，是從北涼開始，到晚清為止，一千四百多年的一種熱情。

一九九九年，敦煌展在臺灣臺中展出，中國敦煌研究院的樊錦詩院長的一句話，鼓勵了楊惠姍，樊院長說：「楊惠姍，妳是莫高四九三窟。」

因爲，現在的莫高窟，只有四九二窟。

一九九八年，日本奈良藥師寺住持高田好胤，曾向楊惠姍鄭重地展示他們的鎮寺之寶，是一幅唐代敦煌的大般若手抄經。二百公分長的小經卷，說是用了一千四百萬日幣取得，敦煌的價值，用世俗的價值怎麼評估？那麼斯坦因、伯希和，用牛車十大車運走的是多少價值？一千四百年過去了，留下今天的敦煌，將來，我們留下什麼？

這位日本高田好胤高僧，一生曾經兩度循著玄奘西行取經的道路，從西安、陝西法門寺，一路到敦煌出陽關，這位日本友人的心裡，敦煌是全人類的寶藏。

不過，另外一位日本遊客，卻提出另外一個思考：過去的敦煌，非常了不起，現在，你們有什麼？

二〇〇〇年七月，是敦煌發現藏經洞的一百年，在現代的敦煌，有一個長達數月的國際性慶祝盛會，樊錦詩院長提出邀請楊惠姍至敦煌舉辦作品展。樊院長莫高四九三窟的期許，再次鼓舞楊惠姍。中國，應有人承繼那熾烈的佛教藝術熱情，讓中國佛教藝術源源不斷。如果，我們真正關心的是：像唐代一樣氣度恢宏

的當代中國佛寺、佛像，是一個什麼樣的風貌。那麼，莫高四九三窟，可以在任何地方。那麼，莫高四九三窟，可以是任何人。

敦煌莫高四九三窟在哪裡？在楊惠姍的心裡，在每一個中國人的心裡，在世界的任何一個中國人的心裡，它不是一個佛窟，它是一種精神，一種熱情。

一九九六年，楊惠姍第一次到敦煌的時候，走進一個一個的佛窟之後，就說她好嚮往也有一個佛窟，一輩子就孜孜不休地作一個造佛像的佛師。

楊惠姍進入敦煌莫高第三窟，親自觀摹元代千手千眼觀音壁畫，直接以莫高第三窟的元代千手千眼觀音壁畫爲本，開始雕塑一尊幾乎是相同大小的立體千手千眼觀音。

一九九九年四月，中國敦煌研究院樊錦詩院長邀請楊惠姍在二〇〇〇年藏經洞發現一百年紀念時，到敦煌展覽。楊惠姍開始奮起，雕塑第三窟千手千眼壁畫立體造像。日夜不休工作了五個月後，臺灣發生九二一地震，那一尊高一百多公分的泥塑原型，從離地一百公分的工作臺，摔在地上，斷裂成數段，五個月的心血歸零。

・千手千眼觀音造像。楊惠姍，2000年。
高四米五。預計以十八年時間，燒製成琉璃千手千眼觀音。

於是楊惠姍堆起塑泥，重新再起，二〇〇〇年五月，那尊新千手千眼觀音高一公尺六十公分，比摔裂的還要高出六十公分。

她可以連續雕塑三天的時間，不眠不休，直到她兩眼刺痛，因為她盯著工作過久，變成眼科大夫說的乾眼症，需要點人工淚液治療。她仍不休息。楊惠姍只是不停的做。做，成為一種修持，成為一種冥想。

二〇〇〇年七月二十八日，無數巨型的現代燈架，照亮了敦煌的佛窟山壁，開窟以來，敦煌從未如此顯現過它的夜景全貌。楊惠姍的千手千眼觀音展，當日稍早，也在敦煌博物館中在所有國際人士面前展現。

對於楊惠姍而言，在臺灣第一階段衝刺裡，她的腦子裡，不斷以窯爐可以容納的尺寸為限，因此，九十五公分的大小，已經是極限。當九月二十一日，臺灣大地震，第一尊千手千眼觀音泥塑原型，摔得裂成數段，當時，楊惠姍第一個念頭是：來不及了，完成不了了。但是，兩天之後，楊惠姍重新開始塑造新的千手千眼觀音像時，新的觀音像已經沒有窯爐的限制。楊惠姍心裡清清楚楚：沒有進度，沒有時間，沒有尺寸，沒有完成。面對這樣的覺悟，楊惠姍變得十分坦然。

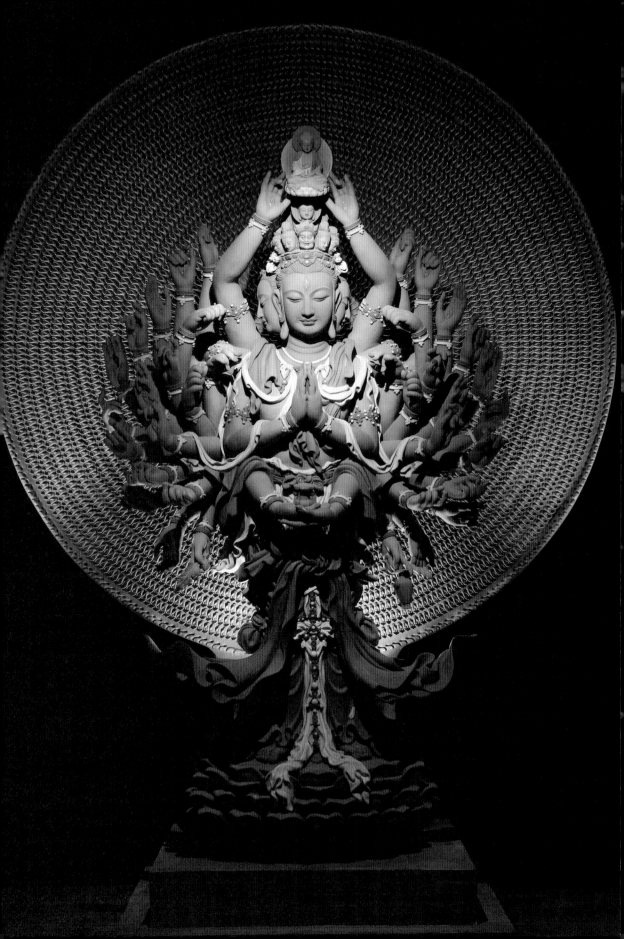

因為這份坦然，這尊千手千眼觀音，是繼敦煌的彩塑之後，更大尺寸的一尊，高達四公尺五十公分。下一階段，楊惠姍將以畢生之力，翻鑄成為全琉璃的造像，這是難以想像的工程，直是敦煌鳴砂山的砂粒，無垠無涯的熱情矣。

根據初步的估計，這尊琉璃的千手千眼觀音，預計要花楊惠姍十八年的時間。所有的窯爐，所有的設備，在中國的工藝史上，從來沒有出現過。

·《千手千眼千悲智》，高一百公分，楊惠姍歷時三年半完成，是敦煌第三窟壁畫首次以琉璃材質立體呈現，堪稱是楊惠姍對於 水晶琉璃脫蠟鑄造技法的極致表現，也是全世界最大的脫蠟鑄造的琉璃佛像。
典藏殊榮：2008，康寧玻璃博物館出版《新玻璃藝術評論》列為世界重要記錄；2010，世博會中國館永久典藏。

16

追尋一種
中國元素

〈龍〉

曾經在香港的一次展覽，接待的幾位名人，看了琉璃工房的龍，突然說：「你們為什麼要做龍呢？」

那種口氣，龍是一個老舊、過時的，甚至不怎麼體面的象徵。在中國人的世界，聽一個中國人語帶輕蔑地說起「龍」，印象是很深刻的。那個封建時代的統治階級的象徵，對於一個對中國所知有限、買辦色彩頗高的華人，龍，的確，有些犯嫌。

二○○三年吧？法國卡地亞（Cartier）推出龍吻系列，據說在亞洲地區賣得最好的，也是香港。在卡地亞的網站上，你可以看見一條五爪龍飛進飛出，突然很想問：這不也是龍嗎？

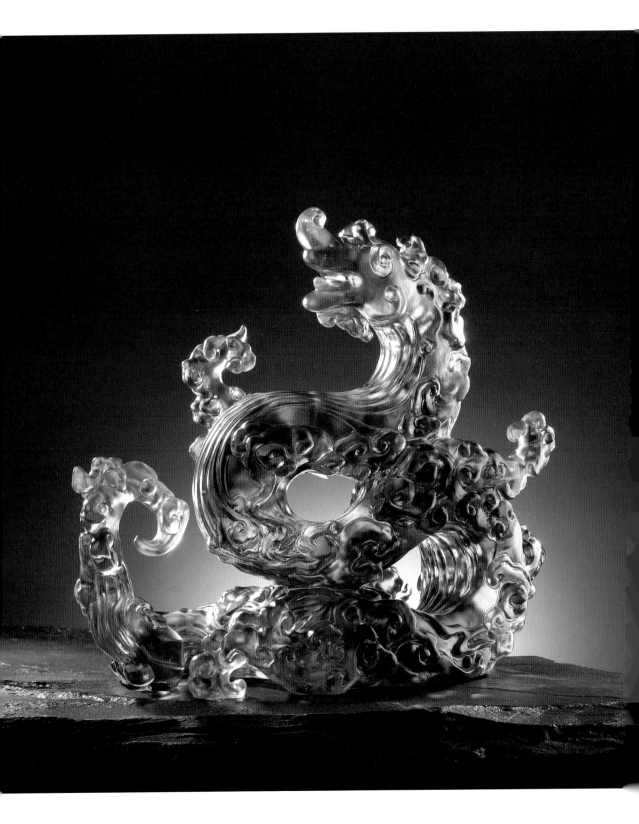

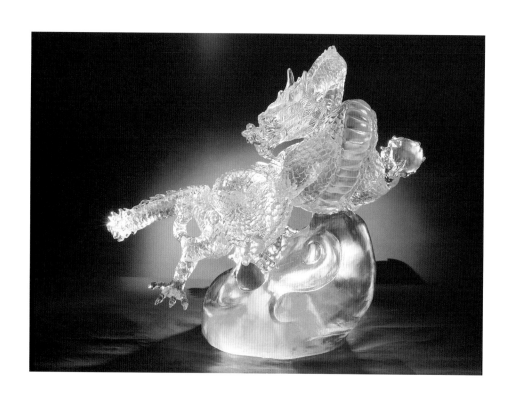

很多人喜歡說：西方，龍是不好的，邪惡的；東方（應該說中國吧？），龍是好的，吉祥的。我們的看法是：一切本無事，庸人徒自擾。龍的概念，沒有那麼多的歧異性，它只是一種力量的想像寄託。

在洪荒時期，諸多的不解，造成龐大的想像附會，恐懼控制了思維，自然裡所有變化，都成了生命的現象，風雨雷電，那些無法預測的巨大力量，讓人相信，另外有生命控制這一切。那個生命是誰？長什麼樣子？成了有想像的人的穿鑿附會。看看《山海經》，大概可以揣測一二。

· 教風雲焉能不起。1998年。

· 生生不息。1998年。
生生不息，是一件作品及一個系列；在琉璃工房的內部，生生不息的另一個定義就是：永不間斷地創作下去以生生不息。

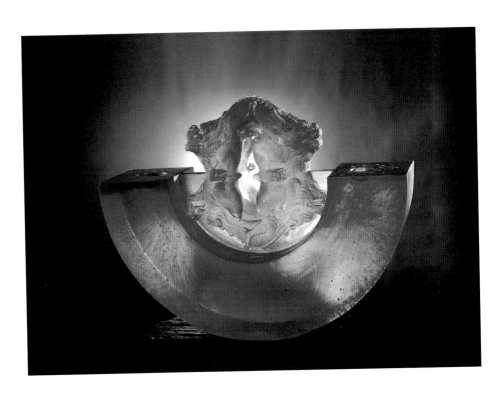

琉璃工房根本不在乎龍圖騰的真相是什麼，那應該是民族文化想像學的論文體裁，我們在乎的是：這個既成的圖騰，在老百姓心裡的形象是什麼意義？

一個超然的力量，一個與風雲同生的生物，它什麼都是，也什麼都不是，你可以確定它遠遠超過你知道你明白你以為你可以控制的一切。

這就足夠了，它是一種敬畏的物件，是一種我們相信它存在的力量，它根本就是這個民族的信念，血液，力量。

我們依舊會不斷地用各種方式、形式美化它，讓它威風八面，永不歇息。因為，有了它，讓我們謙虛，有信仰，不論日子好壞，我們外表被打擊，壓迫，但內在永遠堅定不屈服，而且，永遠相信我們能隨著風雨飛行。

〈鼎〉

「永遠不斷地創作有益人心的作品」是琉璃工房的企業理念核心。二十五年來，在工藝倫理上的學習，一步步結合生活體驗，逐漸轉化為創作上永恆的實踐。

琉璃的色彩流動與氣泡，那迷人的律韻，升騰的、向上的，靜止卻湧動不絕，和生生不息的生命概念，形成心志上的謀合，充滿激勵鼓舞，又平和永續。

龍，因為它的性格、形象，以及民族象徵，在擬人化的過程裡，其實極為有趣。這個古代傳說中經過神化的生物，沒有人見過，卻無人不曉。能驅凶化吉，呼風喚雨，是力量的象徵。琉璃工房的龍，一直不斷地在創作，除了形制，也在創作著長古流傳下來的祈求與祝願。但面對中國五千年的浩瀚時光，縱使創作再多，心中仍覺得有太多的不足。

琉璃工房首創以琉璃的材質燒鑄「鼎」，在技法上，直指習法商周的企圖，其內心是相當恭敬、虔誠的。琉璃的光，使「鼎」璀燦光華，商周之後，「鼎」，是第一次在外型的華麗的復興，而那再生的氣度的恢宏致遠，更是一脈相承。

龍與鼎，其實都說著一件事。自古以來，生活的艱難與挑戰，「天」是唯一的告誡——要化險阻，解困惑，就得敬天，行天道，順天意，而剛毅堅定；所謂的天圓地方，不就是仁與正的道理？

那麼琉璃工房的創作，那些富涵祝願圖騰的神秘符號，不就是一種美好生活的再詮釋，再傳播？

〈藏獒〉

相傳，西元一二四六年，成吉思汗率三萬藏獒大軍西征，一路挺進，橫掃歐亞，席捲世界。

藏獒，是最古老、最稀有的犬種，只生長在神秘的青藏高原雪峰之上，三千至五千公尺的高寒地帶；狀似雄獅，威猛剛強，英勇正氣，不怒而威，能退群獸，無懼豺狼虎豹，居世界猛犬之首，是犬中之王。風姿凜凜卻胸懷仁心，對主人絕對忠誠、服從，是西藏神話中的活佛坐騎。若說狼是天生高原的掠奪者，藏獒即是上天派遣保衛藏人的守護者，在藏人心中，藏獒是聖犬、神犬。

如其端正、義氣與平和？

一毛，細細刻畫，以藏獒的姿態與形象，是否人心也能一

楊惠姍親手雕塑藏獒，登高山之上，炯炯眼神，一絲

了藏地，即不為藏獒。

藏獒擁有神祕的力量與傳奇色彩，魯迅曾說，它離開

· 諸事大吉祥。2006年。

〈豬〉

有人問：豬的前蹄怎麼歪一邊？它的身體怎麼是斜的？這似乎違反了生物學。

一個下午的會議，琉璃工房的主管們正爭論著公司未來的發展。一陣敲門聲，打破會議的凝重。楊惠姍笑咪咪地抱著她剛剛土塑完成的作品——一只好大好肥的豬！像是驕傲地展示，逗弄著自己剛出生的小 Baby。

她總是這樣，以最直覺簡單的心，又最敏銳的細膩觀察，為手中一件件的琉璃作品，注入了生命。

在查找大量的資料圖片後，楊惠姍發現：農村的豬，當它們開心時，前腳曲斜，嘴巴大開，笑瞇了眼。

「真的有豬是這樣子坐的。難道豬要直挺著腰站著？那

·四方禮讚聚寶瓶。2010年。

不是豬。」楊惠姍心裡的想法很簡單：豬，就應該有豬的樣子。它應該是好大，好肥，圓圓滾滾，憨憨的，笑笑的，一定是擠出下巴三層肉。

十四年的表演訓練，二十多年雕塑，都在這隻楊惠姍親手雕塑的大豬裡。我們看見了她對動物的觀察與熱愛。

豬的適然，豬的恬淡，豬的天真。不用大聲說話，不需矯揉造作，總是自自然然，快樂滿足，而且帶來了很多歡笑。它是人間最大的福份。

〈仁〉[1]

二十年來，琉璃工房沒有一天不問自己：作為一個血液裡有易經、論語、道德經、莊子的後代人，我們預備走到哪裡去？從來不敢張狂地說，這二十年，我們從那個輝煌的傳說裡學到了什麼，但是，年歲愈長，想及一些過去囫圇吞下的東西，心有戚戚焉。

十五歲，在高中裡，有位國文老師，年高九十。每日爬上四樓，替我們上論

1.段落出處：〈風生水起的創作札記〉，張毅。2006。

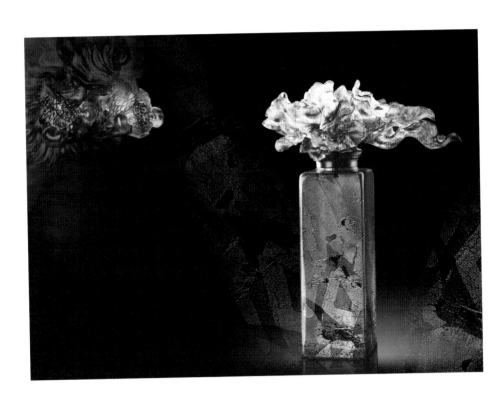

語，孔子那時離我們好遠，看閒書的看閒書，打瞌睡的打
瞌睡，而老師逕自講著，一日，在昏沌中醒來，忽然發現
之所以醒來，是因為老師停住不講課了，看著這群小小的
蒙少年，睡的睡，聊天的聊天，講不下去了。他突然有此
老淚含眶地說：「人啊，人啊！」

沒聽懂，以為是「人」，後來看黑板上他先前寫的大
字，「仁」，原來是「仁啊，仁啊！」

他抹乾了淚水，用粉筆，故意把豎心的「亻」，變成
「人」，然後，大筆再畫上兩槓橫線，「二」。

那是我一生最受用的「仁」的解釋。兩個人，和睦相
處，兩個人，己所不欲，勿施於人。春秋戰國的儒學中
心，一個字道盡。那個年紀，怎麼會懂其中的道理？但
是，這個「仁」字，在後來的日子，卻越來越明白了。

如果這個世界，能夠深切地把仁字放在心裡，每個人是不是能夠過得更好？

世界是不是能夠更好？兩千年前的智慧，成了中國傳統文化，最重要最代表性的部份，而今呢？

突然明白，整個世界外表看起來複雜，其實結構極簡單，不過是一個個體和另一個個體的相處之道所構成，如果，這個關係和諧美好，世界就美好。那麼，想一想，什麼地方我們不跟「另一個個體」發生關係？而那個關係符合那個兩千年前定下的理想標準？

那麼，想像那個美好的關係影響所至吧。整個的世界，整個倫理，「君君臣臣父父子子」是個基本結構，如果都有個「仁」作基礎，人間豈止和諧？琉璃工房二十年來，翻來覆去，說著這麼同一件事。當個體與個體以「仁」爲基礎，夫妻，朋友，一個個的小「仁」，就慢慢擴展成一個大「仁」。人心安詳和樂，是不是能造化萬物？這個小小的「二」，如果有「仁」，是不是會淨化天地，和順陰陽？

那個心裡惦記著仁字，卻反覆讀著《易經》的孔老夫子的心境，自己突然有些領悟。不能用這個作爲核心思想，將之形之外嗎？如果可能，山不是山，水不是

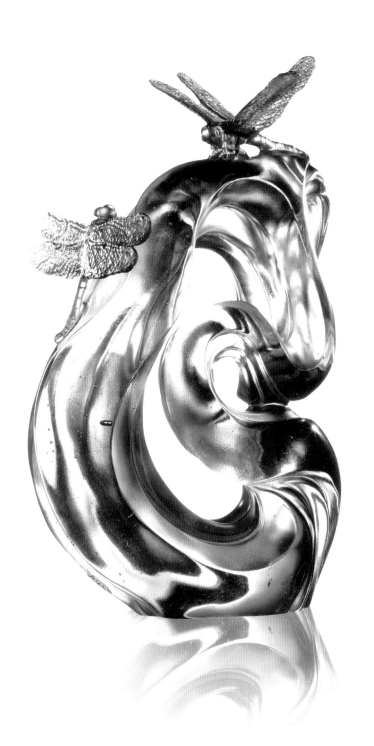

水，而是人間。如果可能，成雙成對的，不是魚，不是小雞，而是人間各式各樣的乾坤、陰陽、仁愛。而風生水起的，不只是天地有正氣，雜然賦流形，而是宇宙至大至剛的吉祥力量。

·大連連滿如意。2005年。

・上海琉璃藝術博物館外觀的鐵網牡丹，共有
5025片鐵網花瓣，沒有一片是一樣的。
5025片花瓣組合而成，純手工製作，重達1.5
噸，寬度超過54公尺，安裝耗時3個月。
白天，花影靜謐；入夜，花姿絢麗。

鐵網牡丹 II
是牡丹，終究開放。材質，是限制，也是解放，
是生命，綻放的形式，就自由它的韻律。

17

琉璃中國博物館的故事

開始，只是七個人，從臺灣電影出來，他們是導演、演員、美工、道具等等。

他們相信自己可以更獨立自主地創作，創作他們更關心的主題。從事電影久了，心裡的浪漫，超乎一般人的想像，他們心裡的目標是：中國可以不可以因為他們而更美麗？

在他們現實的生活裡，歷史的中國何等壯闊，文化的中國何等深遠，為什麼現實裡的中國不能也如此？

三十五、六歲，已經來不及是莊子，大概也不可能是李白，杜甫。那麼，能做什麼？

工藝美術，是他們認為最可能的，把後半生投進去，至少能夠做出一把流傳中國工藝史的椅

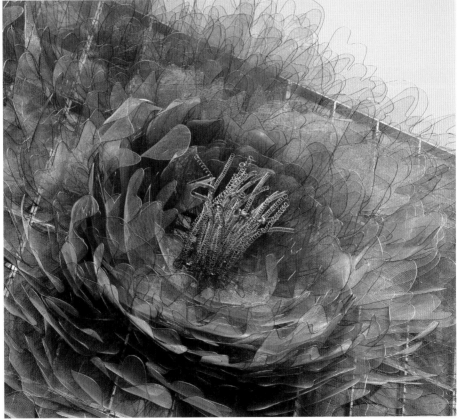

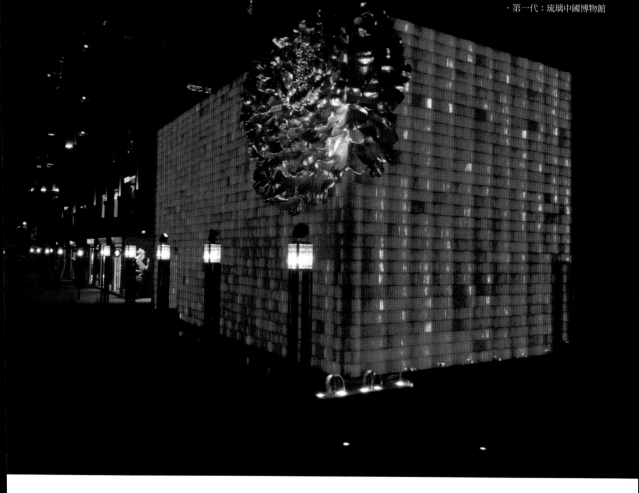

子吧？或者一件中國工藝史上從未見過的陶瓷？

他們選了拍電影的時候，租來作道具的水晶玻璃，法國的、捷克的、日本的，琳琅滿目，惟獨沒有中國的。中國的，就等我去做？

為了強調民族的定位，他們叫自己「琉璃工房」。因為聽說琉璃兩個字，商代就開始有了，那麼就叫琉璃了。

中國的現代的水晶玻璃，就叫琉璃。

琉璃工房從七個人，發展成一個在海峽兩岸擁有兩個工作室，一千七百位伙伴，七十幾家藝廊的團體。

而在華人世界，琉璃到處以模仿、抄襲的

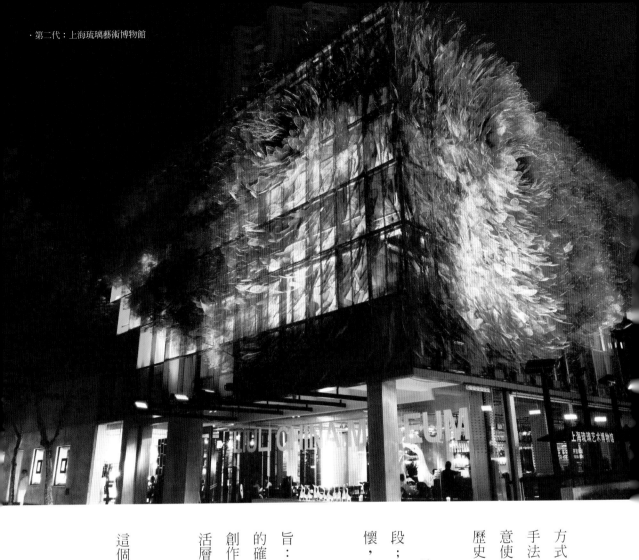

方式，廉價充斥。為了獲利，各式各樣的商業手法泛濫；在傳播的媒介裡，大師的名字，任意使用。在疾速成長的中國經濟圈裡，文化和歷史，成了最末端的一環。

品牌的建立，是琉璃工房明白的行銷手段；但是更重要的是，掌握對文化深切的關懷，和不斷跟著時代腳步的創作。

一九九七年，琉璃工房正式對內確定一項宗旨：永遠不斷地創作有益人心的作品。這個價值的確定，鼓舞琉璃工房逐步地從核心價值，跟著創作的腳步，從琉璃的材質，更寬廣地運用到生活層面，甚至覆蓋了數位內容和網路。

這些發展，敦促了琉璃工房堅決地成立了這個博物館。

❖ 這裡，是不是一個博物館？

我們不認為這個地方是個博物館，

但是，不是博物館，是什麼呢？

一個文化鄉愁的起點？

一個二十五年對民族對工藝美術對歷史的尋找？

因為我們曾經是電影人，我們甚至覺得這個地方是一部電影，

二十五年前開拍，到現在也還沒有結束，以後還要繼續拍下去。

「琉璃」的故事，根本不會開始。

如果沒有一點熱情，一點天真，這個地方根本沒有意義，

儘量避免渲染，我們卻希望不要那麼客觀，那麼冷靜，

博物館，通常比較冷靜，嚴肅，陳列事實，

博物館，通常很安靜，沒有聲音，作品自己說話。

我們卻希望這裡充滿了聲音，音樂，以及，動來動去的影像。

因為，那是這個地方的一部分。

我們希望，有些地方，安靜；有些地方，是個Party。

博物館，白天開門，晚上就關門。

我們卻希望一天都開著，

白天有白天的樣子，晚上有晚上的樣子。

為什麼不能就生活在其中？

藝術，為什麼要分晚上或白天？

博物館，還有其他的名字嗎？

好像沒有，所以，只好叫博物館。

上海琉璃藝術博物館

上海琉璃藝術博物館，位於中國上海泰康路二十五號，與創意園區田子坊比鄰。這座上海最早出現的琉璃藝術博物館，繼馬當路館之後完成遷址更名，二○一○年十月十一日於泰康路上重新亮相，向世界呈現中國琉璃藝術的光輝，為中國民眾引介國際琉璃大師作品，宛若一個薈萃中外琉璃藝術的萬花筒，同時也是集欣賞藝術、收藏研究、美育課堂、書籍閱讀、活動發佈，以及購物、美食、娛樂，永不落幕的國際文化交流平臺。

上海琉璃藝術博物館建築高十四點七公尺，四層面積達兩千四百平方公尺。博物館建築內部的磚體結構，源自上世紀六○年代之上海鐘錶塑膠配件廠。上海琉璃藝術博物館特別保留了這一方建築原有的面貌，訴說著半世紀來上海的城市變遷。

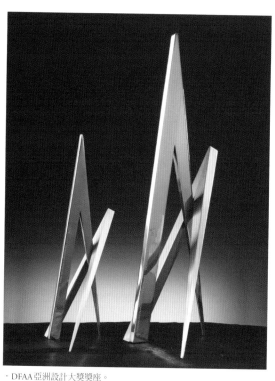

· DFAA亞洲設計大獎獎座。

18

獲獎之後

香港設計中心在香港政府和企業的大力鼎助之下，把香港的「亞洲設計商業圈」(Business of Design Week 2005) 辦得極具規模，二〇〇五年光是設計論壇的參與名單：從 Andrée Putman 到 Daniel Libeskind，已經是嚴格極有國際吸引力和實際影響的陣容。

而在這個設計系列活動裡，最大焦距當然是亞洲設計大獎和華人設計獎。琉璃工房是二〇〇五年亞洲設計大獎 (Design for Asia Award 2005) 的得獎者，精確一點地說，這個獎是頒給琉璃工房作為一個「總體設計概念」(total solution) 的獎。

從榮譽和鼓勵的角度，這個獎，對琉璃工房將近二十年來的努力，是極大的肯定。

來自世界著名的設計專家，對將近五百個設計案和設計品牌，做全面的評審，評審的標準是：

一、優秀的設計。
二、對於亞洲社會有啓發性。
三、成功的商業推廣。

琉璃工房最後脫穎而出，和 Nokia, Sony, Samsung 並列。

客觀地評說，除了琉璃工房，所有其他設計獎的受獎內容，都只是一件產品，一個手機新機型，一個電腦新機型。都是十分產業趨向，只有琉璃工房受獎的項目，是「琉璃工房」四個字。

在英文進行的頒獎現場，每一個設計團隊，或者設計產品，都十分順口地以英文念出，只有"LIULIGONGFANG"是一個拼音的名字，在現場尤其顯得十分突出。

・2000年，琉璃工房執行長張毅說明琉璃工房的發展願景。

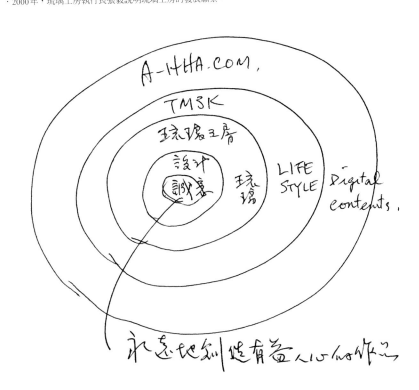

這個名稱，在近二十年來，無論從商業傳播的便利性上討論，或者從品牌形象在華人市場心理狀況的討論，甚至在和國際行銷顧問公司的討論，一直是一個重要題目。

尤其是在華人市場的接受度，所有建議都是：一個以法語，或義大利語的名字，不是更能夠說服華人市場嗎？為什麼堅持一個長而且贅口的英文名字？

有一種說法在我心裡是十分清楚的。設計，對於大多數的設計工作者，是一種產品，一個美術品，甚至一個環境的設計；對於琉璃工房而言，設計，是一個民族的文化整體設計，是從物到心的全面設計。

在這樣的定義之後；琉璃工房念茲在茲的種種努力，包括每天的太極拳，突然就十分明白了。有人想把太極拳的英文Ta-Chi，改成Slow Boxing嗎？

那麼，在接受亞洲設計大獎的欣慰時刻；琉璃工房應該問自己：琉璃工房堅持的願景，追求的價值，是不是仍然清楚地在心裡？

DFAA──亞洲最具影響力設計大獎──總體設計大獎

二〇〇五年，在香港舉辦的DFAA亞洲設計大獎，把年度亞洲最具影響力的總體設計大獎（Total Solution）頒給了琉璃工房。對於這個一九八七年在臺灣淡水創立的設計工作室，是一個重大的肯定和鼓勵。

此獎項共有五百多家品牌入圍，僅十一家脫穎而出，琉璃工房與世界知名品牌Nokia、Sony、Samsung齊名並列。二〇〇三年是由蘋果電腦暢銷全球的Apple iPod獲得，二〇〇四年則是臺灣知名建築師陳瑞憲所設計的高雄大遠百誠品書店獲得。

琉璃工房以總體設計與創意，獲此殊榮。將琉璃一詞賦予玻璃材質精神上的意義，創作出新的語言，以這樣的人文概念，琉璃工房已躍升亞洲最具影響力的設計品牌，並成為設計時尚指標。

19

TMSK 與 a-hha

〈TMSK〉

琉璃工房相信生活更要有文化，好的飲食文化，是民族生命的體現。無論從飲食的美學、器皿的美學、空間規劃的美學，琉璃工房二十五年一路走來，對美食的主張當仁不讓。

「透明思考」——TMSK，便是琉璃工房在「食」的實踐。二〇〇一年，TMSK第一家餐廳在上海新天地成立。所有伙伴前三日的培訓課程，內容不是烹飪技法，也不是服務規範，而是「誠意、倫理、秩序」的要求和檢視。二〇〇一年後逐步發展起來的TMSK小三堂餐廳（上海琉璃博物館）、臺北TMSK小山堂餐廳等，都是在這樣的信仰下一步步開始。

TMSK是整體生活美學的反思的開始，

終於決心在上海開設第一家餐廳。因為楊惠姍覺得如此才得以開始中國工藝美術的

文藝復興。這也是為何天花板、餐具、每塊琉璃磚都要自己做的原因。

「清水變雞湯」，是一個十分著名的味精廣告。意思是只要放味精，清水就能變

成雞湯。TMSK 不反對別人用味精，但是，TMSK 不相信放了味精，清水就能

變雞湯。

TMSK 認為這是誠意的問題。

TMSK 的林家順，二十一歲加入 TMSK，第一天上班，聽到「烹飪要有誠

意」的說法，腦子裡只想著：誠意？能放在口袋裡的，才叫誠意。

如今，林家順三十多歲，他已經歷了上海最有名的義大利餐廳、法國餐廳，

每半年他就讓自己離開 TMSK 出去學習，但是，他終究仍回到 TMSK。

這個一身精湛法國菜、義大利菜技藝的年輕人，今天是 TMSK 的行政主廚。

他用找來的四川麵條，燒成蛤蜊汁佐香草尖椒麵；也可以用西餐中 cuisson sous 的方式，料理傳統的本幫花雕雞。

「好吃的東西，沒有國界」。祖籍舟山的林家順說。

盛唐夜宴與新生活美學

TMSK整體輝煌地呈現了中國，毫不矯揉造作地展示了藝術，它說了它想要說的話。

你所看得到的：穹頂、立燈、地磚、迴廊、洗手間，甚至是食物、民樂評彈、舞臺服裝，是藝術。你所看不到的：文化、主張、溝通、傳遞、經營、情感，也是藝術。

TMSK的質感，基本上來自豐富的細節。

一根柱子，一塊地磚，一盞立燈，一片穹頂，在整體上，只有一個原則，要有原則的中國文化質感。TMSK在開幕前接近兩年的時間裡，在楊惠姍的堅持下，

巨細靡遺地從設計、製作，完全自己來。

TMSK的一根柱子，不說雕樑畫棟，我們沒有如此氣魄，只是想將設計的元素，展現了中國設計的趣味。TMSK可以理直氣壯地說：我們自己設計每一個細節，而我們自己也完成每一個細節，每一個細節都是中國的，原創的。所有細節遵循著「原則的中國文化質感」，跨過室內的裝潢，涵蓋了傢俱，餐具。TMSK第一次知道為什麼整合這樣觀念的餐廳，不但是中國少見，可能也是世上僅見。因為那些細節不但意味著龐大的設計資源、執行製作資源，更意味著龐大的投資。

何謂小三堂？

在易經八卦中，「小」是「地」的意思，「三」是「天」，地天為「泰」。「泰」為祥和之意。

TMSK小三堂餐廳，緊鄰上海田子坊，在琉璃五

・在《易經》裡，「小」是地，「山」是山，「地山」謂之「謙」。「小山堂」，總結的一句，就是：謙卑的，謙虛的，謙和的學習。

彩傾照的通透環境裡，有美食、有佳釀、有名曲。二〇一〇年八月二日，上海琉璃藝術博物館及TMSK小三堂餐廳拉開序幕，共同迎來了第一批遊客。緊隨其後，

二〇一〇年十月十一日，TMSK小三堂餐廳正式營業。

不可思議的任務

而上海TMSK餐廳，在成立十年後，回到了臺灣，在臺北松山文創園區成立了「小山堂」。

二〇一一年九月九日到九月三十日，二十天的籌備與施工，小山堂如期開幕。

小山堂的整體觀念，是要讓我們不可以忘記，近八十年在這塊臺北盆地的老建築中，我們祖父祖母輩在這裡製菸，在這裡勞動過。我們隨時提醒自己，對於松山菸廠建築體以及歷史的尊重。

日據時期，這裡是亞洲最大的製菸工廠。小山堂餐廳內，大量展示臺北居民忽略超過半個世紀，松山菸廠出品香菸品牌的平面設計。包括當時的軍菸、外銷海外以原住民為設計圖案的雪茄盒，以及至今仍廣為人所記憶的雙喜、新樂園、寶島、長壽等民生用菸。

松山菸廠作為臺灣現代化工業廠房先驅，一九五〇年代，更有模範工廠名號。

小山堂餐廳找來豐富的菸廠捲菸的工作照、附設育嬰室、模範勞工獎勵、國慶花車遊行等等豐富的生活照，在松菸的老建築中，時光回流，栩栩如生。

超大幅電影海報陳列著：臺灣第一部伊士曼色彩，王莫愁飾演的《蚵女》；義大利新寫實主義蘇菲亞羅蘭的《河孃淚》；楊惠姍《我這樣過了一生》講述臺灣經濟起飛前夕，艱困的六〇年代。這三名女性，踩著大地，反映著勞動、勤奮、堅韌，吃苦耐勞的生命力。電影海報營造的氛圍，在松菸的老廠房上，訴說著這段時光、這片土地、持續不斷的生命。

〈a-hha〉

我們活得夠久了。少的三十年，多的五十年。日子裡，吃的苦，不算少。可是怎麼也不太明白，生命到底是怎麼回事？為什麼你愛得要死要活的人，慢慢地如同陌路？為什麼你以為是你最忠實的伙伴，卻為了一點點東西，要你的命？而你以為一定是從此永遠過著快樂的日子的，一夕之間，無影無跡。

為什麼？為什麼？為什麼？

我們從事過電影，雖然離開了二十年，但是，我們仍然迷戀那個充滿幻惑的世界。永恆的價值，生命的關愛，在我們走過的五十年，不再是流行的主題，而面對鏡子，慢慢接受這個逐漸髮蒼蒼、齒動搖的人，就是自己。

答案。

突然覺悟，那些問號，就是生命的真相。而所有的愛恨與不能解脫的苦，就是

明白了，就是 a-hha。

a-hha，就是那些糾纏不清的結果。

a-hha 希望透過動畫這充滿各種可能性的媒材，讓新一代的觀眾也能看到：有一種可能性，是來自我們臺灣文化的本質，有一種可能性是來自我們自己的故事，我們自己的動畫電影。

這不只是一部戲，是最真實的感動。

當琉璃工房說：不斷創作有益人心的作品，不是口號。我們

願意做一些不全然符合市場趨勢，卻是我們深深珍惜的創作。

a-hha.com是一個開始，「黑屁股」是a-hha.com的開始。

為什麼 a-hha

人群裡，車流中，一隻顯然沒有家的小狗，牠要到哪裡去？

生活裡，錯身而過的問號，是夜深人靜之後的不安；更不安

的是，你雖然想到，也片刻輾轉，但仍然沉沉地入睡。

突然明白，一隻不知去從的小狗，是不可追憶的疼痛，甚至

是希望入夢而不可得的一個影像。突然明白，那是生命裡最大的

成分，愛別離，怨憎會，求不得，突然明白，就是a-hha。

這樣的故事來自生活，來自你我的身邊，揭開的或許是慘不

忍睹的，卻又不得不說。故透過動畫這一媒材轉化，它所呈現的

便是最柔軟的衝擊，a-hha如此，《黑屁股四部曲》亦是。

《黑屁股四部曲》是a-hha有限公司的首部動畫電影，以多段式故事構成。a-hha.com之所以以流浪狗「黑屁股」作爲題材，是因爲行經江西景崗山的小鎮街上，看見一隻隻小狗懸掛秤上論斤兩叫賣，於是突然明白，在這個世界上，終究有太多的不捨和難以釋懷。

看到景崗山的小鎮街上，有人把小狗一隻隻秤兩叫賣，你不會於心不忍嗎？爲什麼不能去愛牠們？

a-hha希望不僅只製作一部好看的動畫片，而是一部能夠感動人心的好電影，所以網羅兩岸三地最資深的技術團隊，彙集兩岸資金，力圖完成《黑屁股四部曲》，期待能開啓華人的動畫市場，也爲a-hha創造品牌名聲與利潤。以民族文化的語言，訴說屬於中國人的故事。

20

爲什麼是誠意？

直到今天，我仍然很難解釋爲什麼是誠意？

一九八七年，二十五年前，琉璃工房草創，未來是什麼光景都不知道，爲什麼先想誠意二字，而非其他？

二十五年過去，面對這過去林林總總，難掩唏噓之感，尤其人過六十歲之後，無論喜不喜歡；接不接受，從體力上，從熱情上，都知道自己在面對生命最後的機會。尤其我自己；在過去，無論是寫作，電影，甚至琉璃工作，雖然總結起來，乏善可陳，但是對於生命和工作的相互關係，倒是在連滾帶爬裡，學到一個心得：

要成就一件稍有意義的事，或者深刻體悟一件工作，對於談不上什麼出類拔萃如我自己之

類的人，十年，是一個必要的時間歷程。

如果，十年，是必要的。那麼，對六十歲的人而言；再要有一個體力充沛、思維敏捷的十年，去創造一個嶄新的大跨躍，是一件頗奢求之事（雖然，迄今我仍然在作這樣的嘗試）。

基於這個理由，在琉璃工房走過二十五年之際，作為創辦人，在自己也已經六十歲之際，嘮嘮叨叨回顧來時路，檢視一下，在那個草創之時，到底為什麼；覺得誠意這件事，有那麼重要？也許，就有一點正當性了。

審慎地回溯，我覺得應該回溯到我的成長。

我是一九五一年生在臺灣。家父是北平人。

父親雖然在我記憶裡，極少耳提面命地說什麼人生道理，但是，他的生活言行，一點一滴在心頭。

聽我母親說，父親中年得子（也就是我）喜不可遏，終日抱著我，高舉過頭，四處走動。

由於他早年在天津的日本公司工作，日系公司的關係，和他的流利日語，使他於一九五〇年代的臺灣貿易圈，在當時香蕉、豬鬃等大宗買賣如魚得水。日本商社對他極為器重，要求他到日本總社受訓一年，以便日後主導臺灣分社。

這在當時，似乎是父親事業的關鍵。他一口回絕。

母親說他捨不得我。

小街唯一有私家三輪車的，家裡除了車伕之外，還有兩名傭人，一名專門照顧我。

我父親在臺灣的貿易事業，早期十分順手，我兩、三歲的記憶，我們家是整條

我依然記得，父親下班一回家，就脫了西裝（他是左鄰右舍唯一穿西裝的人），解了領帶，就抱著我出去散步，大部分的鄰居都會看到他把我高舉在頭上，高聲唱著：嘟哩個嘟，嘟哩個嘟，沒有錢，也得吃碗飯，住間房，遇見了一位好姑娘，親

愛的好姑娘，天真的好姑娘。

父親的事業，在我五、六歲的時候，出現我不瞭解的問題：家裡的傭人、三輪車，全沒有了，我們住在一間租來的二樓小房子。印象裡，母親經常領著我，坐很久很久的公車，去找我不認識的人要債，而在回來的路上，母親總是背過身子哭泣。

那應該是我童年對貧窮印象的開始。

父親開始在一個舊識的公司裡，作一名職員，薪資之微薄，迄今記憶猶新，母親每日只有五塊錢臺幣，要餵飽三個孩子三餐，而我清楚記得廟口一碗陽春麵要賣一塊錢。母親開始上基督教教堂，因為可以領救濟麵粉。

母親生第四個孩子，也就是我的小妹，生產時住不起醫院，由隔壁一位助產士接生，生產後已是深夜，母親血崩不止，情況危急，左鄰右舍連送醫的交通工具都沒有，是父親深夜跌跌撞撞闖入附近兵工廠，求了一輛軍車，將母親送醫。

母親從此身體不好，很長一段時間，無法起身下床。

父親每日仍然往城裡上班，但是中午之前，騎一小時的自行車趕回家，煮好午飯，照料了孩子和床上的母親，再騎一小時的自行車回公司上班。我仍然記得父親有些胖，又極易出汗，夏天頂著正午炎陽回到家，渾身如水裡撈出一般地淌汗。但是因為母親身體虛，需要營養，他就經常要備上一碗蝦仁湯麵，他揮汗蹲在地上一隻一隻地剝著蝦仁，在我心裡留下的，是一種奇特的印象。

我不願意草率地把這些印象，歸納成傳統的家庭觀念，因為，身邊我見到的極大多數人，都不一定如此，縱令我自己，都不容易像那樣的情義深重。

父親的身影，對我一生形成一種「雖不能至，然心嚮往之」的觀念。每每自己做不到，表面泰然無事，心底卻有揪心的愧疚。

尤其，在我的青年階段。

在父親的疼愛下，我極早識字。進小學前，我已經能看文藝小說，進了小學，課本成了幼稚的東西，我每天沉溺在一本一本翻譯小說裡，更糟糕的是：電影。在那個貧困的時代，電影是頗昂貴的娛樂，經常我看得到電影，是些免費的所謂社區

電影，毫無選擇餘地。但是，我在六歲的年紀，只要聽說今晚有電影可以看，我就魂不守舍，食不下嚥，只等著看電影。

父親也看電影，但是，作為一個他自己所謂的規規矩矩的生意人，電影這個行業，是他嘴上不說，但是是心裡想的「王八戲子吹鼓手」。

我十三歲開始寫我認為的小說和電影劇本，滿腦子的加利古柏的《日正當中》，以及我兩天兩夜看完了傅雷翻譯的《約翰克利斯多夫》，不斷地思考著「生命的意義」，我中學的成績，除了國文之外，全在留級邊緣。

父親絕望透頂。

我勉強地考上一所高中，在學校大部份的時間仍然花在杜思妥也夫斯基的《罪與罰》，和卡繆的《異鄉人》，新的生命疑問是：中華民族怎麼了？

直到我考上了電影科系，父親離我更遠了，他認為他這個指望著跟天一樣高的兒子，將來得要飯了。

看到父親的冷漠，我當然知道父親的痛心和絕望，然而，我哪裡有智慧和父親溝通？只是兀自倔強地沉默地想著：沉痛的生命探索的使命，竟然是那樣地撕裂的悲哀。那種自以為是的悲情，今天看來，其實是自己給自己擦胭脂抹粉，重點是，少讀書，沒有見識過歷史是怎麼一回事。

第一次感覺父親的意義，是第一次到日本。

二十七歲的我，當時已經成家，也有了兩歲的女兒，因為女兒瘋狂地喜愛吃起司，一吃起來眉開眼笑。但是，當年在臺灣，起司還是有限，種類不多，價格頗貴，就算看女兒吃得開心，是一大窩心之事，總是薪水有限，不能常買。

只記得第一天進東京，放下行李，直奔當時號稱世界最長（三八四公尺）的超級市場「澀谷西武百貨」，那時正是下午三、四點，公司行號剛下班，只見客人比肩接踵，食物優雅地陳列在充分的照明下，滿坑滿谷，水果、魚肉、熟食、蛋糕，一望無邊無際，沒有任何市場腥味，反而是撲鼻的各種食物誘人香味。

走在人群裡，先是豔羨，接著已經是難過。

為什麼人家有？我們沒有？

等我走近起司的販賣區，只見光是一區區佈滿如山的起司，已經更難過了。還見按國家產區的分列，兩個荷蘭女孩，穿著荷蘭村姑木鞋和圍裙，笑容燦爛地請你嚐她們的起司，看著買起司的日本男男女女，我突然悲從中來地哭起來了。

我第一次深刻地知道父親的心。

近四十年過去，我的女兒都已經成家，起司，對於今天放眼所見的臺灣和大陸，早已都不是我們關心的題目。祖祖輩輩都一代一代地俯仰無愧地走過，我的父親的心底，也許是一碗蝦仁麵。對我而言：也許是那些各式各類起司。

物質，很容易看見，也很容易滿足，但是，很多東西，沒有那麼容易看見；也沒有那麼容易滿足。

上一代，如我的父親，在動盪不安裡走過，很多事情，他不一定能看見，也不一定能理解，但是，他刻苦地用一生換取我的生活、我的知識，我不能不誠實地面

對我看見的事。

琉璃工房的心智，在這個時代裡，嚴格地說；能夠貢獻的，並不可能有多麼深遠。但是，從第一天開始，我們心裡常想到我的父親那一代，他從哪裡來？曾經作過什麼？我知道的不多，但是，我老想著他們，以及一代一代的祖輩，他們正直而篤定地在艱困的時代裡奮鬥，如果沒有他們，不可能有今天的我們。

因爲這樣，我很清楚知道我是誰，我應該作什麼，我要往哪裡去。

琉璃工房成立之初，我想像當一切所謂經營的種種事務性階段問題；逐漸經過之後，這個小小團體，在這個世界上，最期盼、最嚮往的是什麼？

誠意，勉強表達了那個期盼。

誠意，無論何時何地，永遠誠實地面對自己，也誠實地面對別人，誠實地面對這個時代，也誠實地面對歷史，誠實地面對未來。

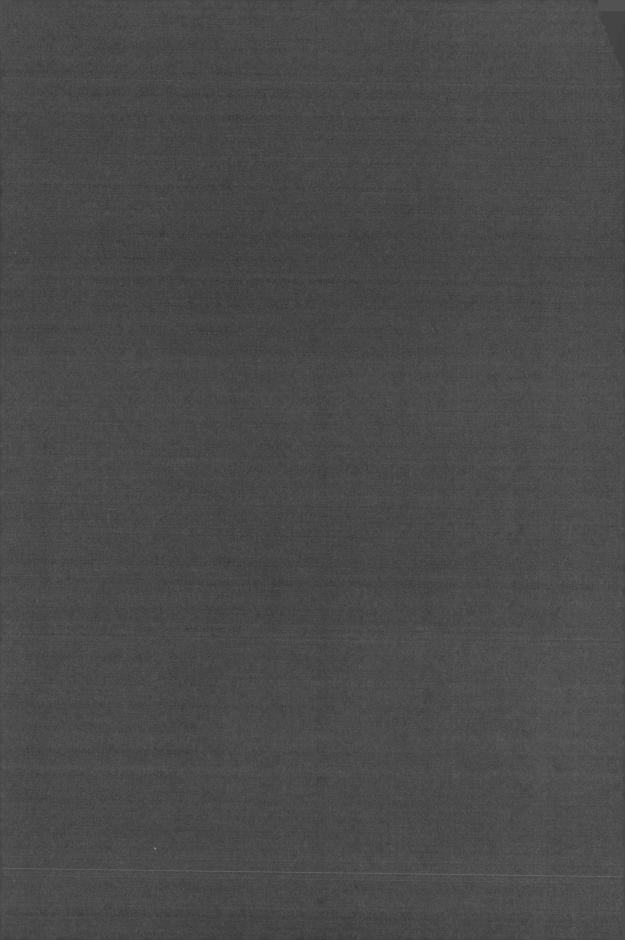

附録

大師中的大師——那些影響我倆的人們

楊惠姍、張毅

〈日本琉璃大師 藤田喬平〉1

夜之櫻雨，湖夢。

一件件琉璃的夢，用和式墨字，書寫在白淨的桐木盒子上。最小的方盒，尺寸十二公分乘十二公分，高十四公分，標價美金四千五百元。

藤田喬平，Kyohei Fujita。一九二一年生於日本東京，昭和十九年東京美術學校工藝科雕金部畢業。二十六歲進岩田琉璃工藝公司，二十八歲退出，開始成立自己的琉璃工作室。一九七三年，發表「菖蒲」為題的琉璃盒子。

從此以後，藤田的名字就成了盒子，琉璃盒子。全世界驚豔的日本琉璃盒子。

藤田喬平先生自己從來不問也不回答，大堆的藝評家圍著他，問他：「你的構想是否和江戶時代的琳派蒔繪有一定程度的淵源？」老先生笑著。那是一九八八年，紐約蘇荷．海勒藝廊（Hellers），我第一次看見藤田喬平先生。

老先生七十六歲那一年，第一次和他一起吃飯，在臺灣秀蘭。蔥烤鯽魚，好吃；蘿蔔小排，好吃；菜飯，更好吃。在一起的還有李賓斯基夫婦，幾位年齡加在一起，超過兩百五十歲，吃起東西

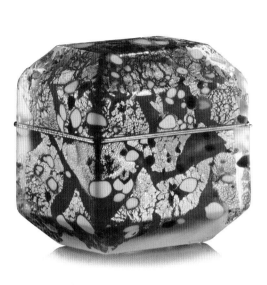

・「龍田」，日本奈良一處地名，以紛飛的彩色落葉和古老的能樂戲劇
聞名。藤田喬平借此地的名稱，訴說對日本傳統的深深眷戀。
「龍田」現收藏於上海琉璃藝術博物館。

來，眉飛色舞，笑咧大嘴，人生之開心，莫過於此。

看著幾位老先生、老太太一碗一碗大口喝著火腿
燉雞湯，突然覺得人生真正的意義，不就是如此？

李賓斯基，捷克琉璃大師，琉璃藝術工作五十年。

布勒赫特瓦，捷克琉璃大師，琉璃藝術工作
六十年。

藤田喬平，琉璃藝術工作五十年。

抱一而終老。

老先生笑著在義大利威尼斯運河上逍遙。他
在慕拉諾（義大利一個製作琉璃製品的小島）工作
室裡，用一堆虎背熊腰義大利吹手替他吹製那一
個一個彷彿來自日本平安王朝的漆器飾筥（鑲繪盒
子），他吹著看著，是不是也想著吃一盤義大利拿
坡里肉醬麵，滋味不錯？或者穿過運河，在哈利酒
吧（Harrys Bar）吃一客 Risotto 義大利起司飯，也很
過癮？

早在藤田先生用琉璃吹製盒子之前二十年，他
的啟蒙先生，日本第一代琉璃藝術家岩田藤七也吹
過盒子。但是，岩田努力地強調西方的風格，使得
那些在傳統和現代掙扎的盒子，沒有在時代裡留下
任何痕跡。

相反的，強烈以材質直述日本傳統的蒔繪和和

· 「五色之舞」，溫潤的盒子，冰潔的琉璃觸感。是藤田老先生贈送給楊惠姍的私人收藏。盒子裡，珍藏的是人間絕美的時間、空間延展的渴望。現藏於上海琉璃藝術館。

式手工紙工藝美術，藤田喬平五十年來，一直代表日本現代琉璃藝術。

這其中有些什麼樣的隱喻嗎？

雲雀一生只唱一首歌。藤田先生曾經在晚期多次換調，都沒有取得全面性的肯定，盒子一個接一個吹下去，最大的盒子，已經到了新臺幣三百萬。

如果在老先生身上學到什麼？我想是「傳統」二字。在現代琉璃藝術裡，所有的努力之所以動人，感覺上常是在浩瀚時空裡的獨特性，而這樣的獨特性，又根植在一種歷史感情。一個人先承認自己的過去、珍惜自己的過去，他的質感就先豐富起來，將來的手勢是什麼，反而不重要。

人很寂寞，強調寂寞孤絕，除非有積極的理由，否則，只是一種時尚。讓人遠離寂寞，珍惜過去，是一種方法。

藤田喬平，延續日本平安時代的金碧輝煌，從

188
———
附錄1

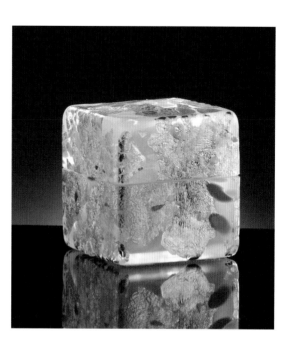

光焰裡詩一般地展現無垠無涯的風情。盒子裡，珍藏的，是人間絕美的時間空間無限延展的渴望。

工藝，就工藝罷。

二〇〇一年，在上海美術館現代國際琉璃藝術大展的展廳，藤田喬平神情專注。記者問道：「您看哪件最好？」他看看我：「她的最好。」

藤田喬平先生於二○○四年九月十八日仙逝，享年八十三歲。每當想起老先生生前的一番熱情獎掖與勉勵，總是讓人感念不已。

謹以此文緬懷慈祥厚道的先哲——藤田喬平先生。

（楊惠姍）

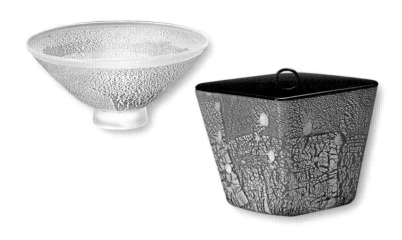

藤田喬平（一九二一～二〇〇四）

藤田喬平在日本與現代琉璃藝術一起成長，後來也成為其中的重要人物之一。他的作品喚起大眾對日本傳統生活與精神的懷念，尤其是茶道。

一九二一年 生於東京，畢業於東京美術學校，這裡的訓練影響了他的一生。

一九七三年 發表《菖蒲》系列，琉璃結合金箔的盒子，以日本傳統工藝的表現方式，發展成現代琉璃藝術風格，細緻內斂的美感，有著濃厚的禪意，詩意的日本民族性格，在國際上獲得很高的評價。琉璃的紋理與黃金、白金的結合，形成了他對色彩的獨特詮釋——不只是顏色，其中還表達了人類的精神、思維及感情。

一九九六年 成立藤田喬平美術館。接受日本天皇頒發文化勳章，表揚一生在玻璃藝術領域鑽研的成就。

〈李賓斯基和布勒赫特瓦〉 2

布拉格曾經是卡夫卡，布拉格曾經是德沃夏克，大雪紛飛裡，飛機進布拉格，耳朵裡彷彿聽見史美塔那的《我的祖國》。

四年前，機場外的計程車司機彬彬有禮地脫帽行禮，讓我多年無法忘懷。但是今天的布拉格已經是滿街上的觀光客，布拉格之春，想要穿過查理士橋上的人山人海，早已不可能。

「我們很少進布拉格，沒有心情。」布勒赫特瓦說。

李賓斯基和布勒赫特瓦（S. Libensky & J. Brychtova）夫婦，合作四十年的夥伴，捷克現代琉璃藝術的第一線人物。琉璃藝術教育家。

一九九四年四月，美國康寧玻璃博物館，替他們兩位辦了一個【四十年伉儷合作展】，作為一個史無前例的最高敬意。

「優異無比的手工藝術家與科學技術家，透過他們堅毅的努力不懈，將琉璃材質的藝術和技法推廣到一個極致的可能層面，包括雕塑和建築空間的推動，作為一個啓蒙者，他們對全世界的琉璃藝術家，示範了他們智慧、熱情和奮鬥。」

康寧玻璃博物館首席藝術總監蘇珊·菲茲（Susanne. K. Frantz）在序文裡如上強調。

李賓斯基一直呵呵地笑著，長得像米蓋·隆尼的小老先生，胖胖紅紅的臉蛋不斷地笑。

一九九五年，琉璃工房舉辦國際琉璃藝術大展，他們一下飛機就直奔展覽現場，到了現場，就脫了鞋，只穿白襪子在現場參加陳列工作，布勒赫特瓦高大的身材，頂一頭銀髮直垂，毫無絲毫倦容，讓人深深領教什麼叫做藝術家的熱情。

跟他們每隔兩年見一次面，一九二四年出生的布勒赫特瓦，永遠不會教你聯想她已經七十三歲的高齡，挺直腰桿，大聲說話，兩眼炯炯有光。

2. 發表於 1996 年 7 月 14 日《自由時報》「生活大師」專欄。

「我想跟你討論一下。」

一生在琉璃藝術的人，仔細地不厭其煩地跟你討論，誇讚你，好像你跟她是同一個層面的人，同一個層面的造詣。說你很棒，說你已經進入琉璃藝術最深沉的部分。

當她和李賓斯基已經開始合作研究琉璃鑄造的時候，我才兩歲。

我不會不知道自己的斤兩。提醒自己。

應該是一種胸襟吧？

在他們的鄉間家中，每次喝他們用野花釀的甜酒，就覺得暈暈眩眩，小小的空間，放滿他們環遊全世界搜集的原住民藝術，小人小馬，好像蠢蠢欲飛。

夫婦每次招待的點心，用一個桌几大小的銀盤來盛，烘培的甜點堆得高高的，高到胸口，可以吃四、五十個人。

這樣的心，是使他們成為這樣的藝術家吧？直指本質。

看他們的作品，很容易明白他們的意圖──離開造型的拘泥，在空間裡經營創造光的新境界。

他們的新作〈綠三角裡的眼睛〉，高一點八五公尺，寬二點八五公尺。

琉璃創作完成脫離傳統的桌上擺飾，成為一種雕塑性藝術。

「讓琉璃到建築裡去，光經過照射，可以是生活裡的新角色。」李賓斯基耳提面命。

透過組合其他材質，李賓斯基夫婦作品在捷克到處可見，老教堂的窗戶上，旅館大廳，甚至布拉格國

．李賓斯基與布勒赫特瓦的作品
〈穿越頭部 II〉（Cross Head II）。
1997 年。2011 年國際現代琉璃
大展展出作品。

婦穿著長筒膠鞋走向他們自己的工作室。

踩在黑泥裡，兩條小狗開心地跳躍、追逐，夫

「Brancusi 曾經都是我們心儀的作家。」

劃向現代琉璃本質性的探討。

他們從傳統經過純粹的雕塑現代流派，一步步

家劇院整個外貌，全是用他們創作的琉璃包起來。

身為布拉格工藝美術學院琉璃藝術系二十五年
的系主任，李賓斯基的影響深入當代捷克琉璃藝術
核心，布拉格幹這一行的，沒有一個沒受教於他們
夫婦。

而相對的，不受他們風格影響的也幾希。

參觀過十多個個人藝術家的工作室，心裡有一
股很大的壓力，平心而論，這個國家的文化平均素
質太強了。

音樂、文學、造型藝術，從他們的傳統裡悠遠
地深植生活之中。每個人哼古典樂，史美塔那每一
小段耳熟能詳。

在捷克，不包括斯洛伐克，有三所琉璃專業學
校，學校之大，不值得提，印象裡校門口的石階踏
步，全是巨大原石雕砌，半個世紀下來，人在石階
踩出的深深痕跡，才是讓我低迴不已的感觸。

布拉格街上開始有很強的觀光氣氛，旅館到市區，是五十克朗來的，回去雇車，一上車開價兩百克朗，出了一百克朗，落得一句 “Good Bye”，黯然推門下車，在九世紀來一直沒有改變的石頭路上走著，走著，想起芭芭拉·史翠姍拍《楊朵》，這條街是她心目中唯一的場景，因為全世界沒有第二個地方有如此完整的歷史感。

布拉格，布拉格，我們中國的布拉格在哪裡？

有一點懷念機場外脫帽的老司機，他們優雅地用英文說：「我們對我們的歷史，深深驕傲。」

李賓斯基和布勒赫特瓦夫婦，站在捷克歷史上，是不是比我們更容易站起來？

二〇〇二年二月，意外地聽聞李賓斯基辭世，一陣心涼。

（楊惠姍）

史丹尼史雷夫·李賓斯基（一九二二～二〇〇二）加柔史雷瓦·布勒赫特瓦（一九二四～）

李賓斯基與布勒赫特瓦夫婦，為現代琉璃藝術，打開了一道內在的光；夫婦倆的熱情至今仍在內心深處鼓勵著。

李賓斯基和布勒赫特瓦不只是一對藝術夫婦，也

是一對精湛的琉璃藝術品創作者。李賓斯基在一九二二年生於西哲麥斯（Sezemice），布勒赫特瓦於一九二四年生於哲雷·博得（Zelezny Brod），都位於捷克境內。

在一九五五年，他們成為藝術工作夥伴，在繪畫作品中有濃厚的現代主義色彩的多樣性，作為一對繪畫雕刻夫婦，他們彼此相互影響，雕刻創作是他們的主幹，繪畫方面，對光線的影響感受敏銳，因此，他們的作品包涵了對美學的鑒賞力及活潑的色彩雙重趣味，他們知道如何將光線運用在沉滯的琉璃當中，為其內在注入生命，這種視覺的神奇效果使他們的藝術品有更大的發展空間，它是所有文化及文明創作的一環——這是沉浸在迷人創作的深邃裡，他們對自我意識的詮釋。

對於琉璃材質的思考，透過琉璃材質對顏色，對光的密度的透視，讓琉璃成為一種不可取代的藝術媒介。

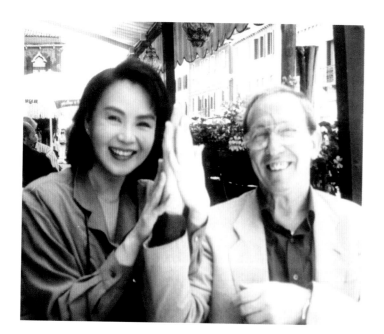

·楊惠姍和李維·瑟古索比大小手。

〈李維·瑟古索〉3

記得那年，我和張毅到義大利的慕拉諾島，慕拉諾島製作玻璃已有四百年的歷史，島上到處是玻璃工作室，而且都是代代相傳，累積了一輩子又一輩子的經驗。

我們帶著期待已久的心情，拜訪李維·瑟古索（Livio Seguso），見到瑟古索那一刻，瑟古索親切地伸出手，他大大的手握住我的手時，心中的悸動至今仍清晰，他那雙渾厚的大手所傳遞的，是一種從十四歲開始在慕拉諾島上學吹製玻璃到現在的溫度。

他伸出手來給我們看，他的左手比右手大大概四分之一，厚度也大四分之一，我們當時很奇怪，人怎麼能長出這樣的手掌？後來，我們聊天才知道，是由於吹玻璃的緣故。因為在吹玻璃的時候，需要以一隻手控制並不停地轉動吹桿，利用慣性使玻璃不至於下垂；同時另一隻手張開，並用濕報紙裏住玻璃體不斷地前後滾動伸縮、塑造它的形狀。

長年累月地重複同樣的動作，竟讓他的左手已經發達到完全改變原來的形狀，成為一個這麼大的手掌。

（楊惠姍）

3. 發表於2003年春夏《透明思考》。

❖ 手和手的對話

兩雙手的對話

一雙吹製玻璃的手
一雙雕塑琉璃的手
大手和小手
左手和右手
東西藝術家的手
合掌
一起訴說關於琉璃的世界

Livio Seguso
十四歲開始
在義大利慕拉諾島上
吹製玻璃
每天

手掌不停地轉動著吹管
一天一天
一年一年
手掌慢慢長大
現在
左手比右手大 1／4
厚度也大 1／4
一雙
會說話的手

〈奇胡利占領威尼斯〉[4]

有一天深夜，應該說是凌晨，張毅接到一個電話，睡夢裡他跟對方用英文說了快五十分鐘，只聽見全是些「導演」、「剪輯」的字眼。結束之後，他只說：Dale Chihuly。就又睡了。

奇胡利（Dale Chihuly）？導演？

琉璃工房在北京故宮博物院展覽，Dale 在永壽宮裡致辭，談起「琉璃藝術」，對他而言，是一種像電影導演一樣的藝術，因此，他認為像張毅這樣有經驗的電影導演，對於「琉璃藝術」的未來有一定的貢獻。

印象深刻。

奇胡利，一九四一年生，肉商的兒子。二十七歲，在威斯康辛麥迪遜分校，跟 Studio Glass 的美國琉璃藝術家 Harvey Littleton 學吹製琉璃，從此在行業裡名聲大噪。

二十八歲，在 Fulbright 獎學金支持下，成為第一個在義大利威尼斯慕拉諾學吹製藝術的美國人。

吹製的威尼斯技巧，在 Dale 的手裡，不斷地練習，一直到一九八〇年左右，原來傳統的義大利威尼斯吹製技法，突然戲劇性地在尺寸上有了巨大的變化，它變成一個個巨無霸。價格也等量齊觀起來，三萬美金每件。

十五年，奇胡利就靠這個風格走遍全世界。

一九九二年，北卡羅來納州大學威明頓市，奇胡利領取了州長頒給他的「人間國寶」頭銜（National Livingtreasure）。這個獨眼的大胖子，是美國琉璃藝術界，自從帝凡尼（Louis Tiffany）之後，最有名的傢伙。

兩年來他就領養他的老搭檔吹製小組一群人，從芬蘭 Littala 工作室開始，到愛爾蘭的 Waterford 水晶廠，然後到墨西哥 Vitro Company 一路吹他的琉璃吊燈。

「我夢想著這些豪華大吊燈掛在威尼斯運河畔，就又想起為什麼不找四個不同國家的琉璃技藝和傳統去合吹？美國人和來自世界的頂尖好手一齊幹？說幹就幹。我毫無預先的規劃腹案，就一日一日地去闖。結果完全不可預估，每一盞吊燈完全不同，文化隔閡全被打破，長期的禁忌祕法不傳全然交融互學，最後這些作品送到世界琉璃的海上仙境威尼斯陳設起來──就在這個世界琉璃藝術最禁忌的城市陳設起來。」

一九九六年九月十八日，全世界的琉璃藝術家全在威尼斯，大街小巷到處是來自美國西雅圖捧 Dale 場的藝廊主持人、收藏家，當然還有 Dale 個人電視攝製小組。

威尼斯市到處是美國人。

Dale Chihuly Over Venice。

一件件碩大艷麗狂野的琉璃壘壘串壘，高懸在聖瑪麗亞教堂前，在運河河畔，在威尼斯著名的大

宮廷裡，為了配合攝影，有些作品放進運河裡飄流。

「我想很多威尼斯搞琉璃的人很不痛快。」西雅圖一個報社如此說道。他們認為有點孔廟門前賣文章，班門弄斧，可是，這個耗資一百萬美金的活動（後來可能超支到兩百萬美金），在世界各地的著名美術館已經排隊等候。

「因為老少咸宜，九歲到九十歲，大家全看得懂，更何況，展覽只要七萬美金，很容易賺出利潤。你知道辦一個塞尚展要多少錢嗎？一百萬美金，來看的人來不一定有 Chihuly 多」一家美術館的主持人說。

一九九六年九月，奇胡利就如此這般地佔據了威尼斯。

在運河上，在五百年歷史的古建築裡，糾結如銀蛇，串疊如葡萄，色彩冶艷的琉璃，在海水的夜色如鏡上閃耀。

（楊惠姍）

201

———

不
死
的
力
量

· 中島喬治〈讓樹再活一次〉。

〈中島喬治〉5

在生活裡，對於真實的木頭做的傢俱的想念，讓人心情低落，因為，你已經很清楚地知道，終究，是絕望，木頭的手藝隨著人對樹的敬畏，無可避免地；慢慢消逝。

住的地方，外頭有一片小泥土地，上面有小竹林子，有一天，看見地上冒出許多小小的筍。幾天不注意，已經是半人高的竹。心裡竟然有此感慨，想著想著自己覺得無聊。竹林子早在那裡，每年大概都長出竹筍，不採它，也就成了竹子。

為什麼以前沒有太注意？而現在又有此傷感無度？

可能，只有年歲能解釋，年輕的時候，生命種種，大概都是理所當然的。

略略領略一些生命的味道之後，多少有了那麼一點深刻的意思。這樣的意思，讓人面對起起落落，油然有一種悵惘又嚴肅的感覺。

突然強烈懷念中島喬治（George Nakashima）的木藝作品，應該是一種中年生命感傷併發症。

第一次看見中島喬治的椅子，是在叫中村錦

5. 發表於 2003 年春夏《透明思考》。

・長椅。
核桃木制框架，配棉及海草編織
的椅墊。（攝影：George Erml）

平的日本陶藝家的家裡。電話裡，中村先生說他的家，很容易找，因為對面是一個日本公墓。不容易想像有人住在公墓對面，而且是在東京南青山這個極昂貴的地段。

找到時，發現這個「對面」，不過是條不足三米的小巷道隔著，巷道幾乎僅容一部汽車通過，隔著小巷道，一邊是中村先生的家，一邊就是公墓。如果誇張一點的說，中村先生根本住在公墓裡。

然而，全然不是字面上那麼回事。

那個樹木蔭翳的小公墓，綠意幽深典雅，錯落裡日式的高低方石椿的墓碑，古趣昂

然，莫說無陰森之氣，真還有些禪風。

中村先生的家，就更讓人有些羨慕，竟還是棟工法考究的清水模水泥小屋，外頭望去，是個小城堡，仿彿是沒有窗的。進了屋子，才知道所有採光全由屋子中心的天井進來。而引光進來的方式，是日本式的雪見窗，也就是下半截窗戶。上半截仍是深色的水泥牆。

在那樣的室內，透過中庭的下半截光，多少有些幽黯，人的表情看不清楚，反而屋裡極簡單的一桌一椅，顯得突出。

和中村先生談著陶瓷和琉璃的事，但是，一直注意的是一張雙人椅子。很低的光裡，椅子的厚實坐板的部分，像是直接從一棵大樹截下來的，保持著樹幹原來的形狀，表面的處理，幾乎是自然的，木頭的肌理，掩映可見。椅子的四腳，是極秀氣的四根細圓柱，椅背，則是六、七根細圓柱規則分佈撐起一片橫靠板。圓柱的精緻，主要是它的幼細和斜度優

・中島喬治爲愛子小時候做的木馬搖椅。
・米拉椅。
中島喬治爲愛女設計的高腳三腳椅系列之一。

一個住在賓州的日裔美國人，大學念的是建築，年輕時候深好藝術，二十世紀三〇年代，曾經到過巴黎，在那個所有現代藝術的黃金時代裡，中島喬治卻覺得那些無根的虛無裡，沒有他要的東西。因爲建築差事，他到了印度，停留了很長的時間，他生活圈子是一個叫 ashram 的團體，沒有宗教的限制隔閡，純粹的無私無我的生活氣氛，讓他對生命有了另一種價值觀念。爲那些盡興學習，他甚至覺得自己取得太多，而主動放棄酬勞。

回到美國，正好二戰開始，中島一家全進了監管集中營。這是他一生最黯淡的時光，然而也是他最關鍵的時間。他在集中營裡，遇見了一個日本木匠，他們一起合作些木工，中島是設計師，也同時是木工學徒。他學到了傳統日本木工所有嚴謹的技法。

戰爭結束，他決定住到賓夕法尼亞州的好希望（Good Hope. PE），終此一生，以木工手藝爲業。

雅，椅腳椅背的細緻，顯得椅面那塊像一截樹木的坐位格外吸引人。它提醒你：原來是樹。

間或日文，或英文，和中村先生談話，因爲畢竟不熟，我始終沒有開口問：這是誰做的椅子。

在美國工藝美術雜誌（America Craft）上，看到中島喬治的訪問，已經幾年之後，但是，幾乎可以立刻確定：就是中村先生家裡椅子的風格。

一個想像中應該前途至少機會中上的建築師，突然就在這時選擇了做一個木藝家，在世俗價值裡，有些另類，然而這樣有些隱遁色彩的決定，或許，和他的日裔血統，而竟遭受到戰時集體集中營體因禁，有一定的關係。

然而，在中島喬治自己的書裡敘述，和他在印度的生活經驗，或許有更大的關係，KARMA，不論譯成「業」或「因果」，深深地觸動了中島喬治。

這個生命的體悟，啟蒙了中島喬治一生對於木材作為他的工藝創作材質的信念。

在中島喬治的書裡，從書名開始；「樹的靈魂」，木材就離開了無機的材質的概念，成了宇宙自然的生命象徵，他的木工工具，鋸子、鉋子，成了一種探索，修煉的學習工具，他一生的工藝美術歷程，成為一種無盡的禪修。

這個在照片上看起來，有些木訥的東方人，漫步走在森林裡，冥想著一棵巨大的柏樹，它的生命

成長，比整個人類文明歷史還要長，他對於樹的膜拜和崇敬，讓他工作，不再只是刨著，鋸著——而是一種安靜而謙虛的沉思。

懷著這樣的想法，中島喬治一生所有的作品，木材完全自然地呈現著它原來的質態，他可以一次又一次地刨光、拋光，但是，他不在木材上使用油漆。

「我收來許多大木材，其實都是大樹，死了，或者因為開發給砍了下來，我不急著做什麼，長年看著它們在雪裡在雨裡，它們自己會決定它們是什麼，我只是依它們意願，讓裡面的靈魂再活過來。」

己所工作 "CRAFT" 之後，極少需要虛飾 "ART" 的字眼。幾年來，我從網上買來中島喬治所有的書，知道他的工作室，在他過世之後，由女兒 Mira 繼續經營，也通過信，實在想看看那一棟老先生在的時候親自設計施工的小工作室，因為種種原因，自己始終沒能成行，只好託朋友袁惠蘭就近去了一趟，帶回來許多照片，和一個 Mira 送的胡桃木筆插，摸觸那塊胡桃木頭的感覺，彷彿摸觸宇宙最沉的一種真實。那種真誠使用真實木材的時代，今天已經無法想像，不論是不懂得使用或者沒有材料使用，我們當下伸手所觸及得，大多數是一種看起來像是木頭的東西。更不用說，背後能有些什麼敬意和誠懇。

許多中島喬治著名的代表作品，樹木的原來形狀，大量大面積地完整地保留，樹的年輪，樹瘤，仿佛雕塑似地成了一張椅子的主要特徵。那些桌子和椅子，日後大量被仿製，歲月久遠之後，很少人知道原來是誰的創意，更不用提誰知道其中到底是一種什麼樣的心情和概念。

突然有些明白，自己在工藝行業，二十多年了，常常覺得有種「寧為工藝」的感覺，而不願意面對「藝術」，尤其是現代藝術。因為，工藝，因為某一種材質和技法的修煉，常常讓人就算沒有了不起的成就，但至少，人學到了謙虛。

工藝美術，在中島喬治有生之年，毫不做作地定義他自

莫非，這也是一種中年併發症？

‧ 條凳。
八尺長附有背靠，用蝴蝶榫固定，製作於1975年。為當時紐約州長Rockefeller夫婦收藏。（攝影：George Erml）
‧ 紅杉木樹櫻咖啡桌。
核桃木底座，製作於1970年。（攝影：George Erml）

第一次看見中島喬治（George Nakashima）的名字，是在美國工藝美術雜誌（America Craft）的一篇報導，文章介紹了幾件他的作品，是幾張桌子和椅子，印象極深。

印象更深的，是他的概念。

「我收了很多大木頭，多半是胡桃木、櫻木。把它們放在我的屋子外頭，日曬雨淋，嚴格說；我也沒有能力照顧他們。一段日子之後，我發現經過風雨霜雪，木頭變了，有些脆弱的部分，爛了，腐朽了。但是，那些留下來的木頭，露出了一種特別的氣質。」

中島喬治大致是如此說的，畢竟，是二十多年前看的文章。

那一件一件木製的桌子，椅子，手法十分樸素，大部分都保留了木頭的肌理，紋路，甚至是木頭的瘦結，和木頭原來生長的樹幹的形狀。透過這頭，從一張桌子再生，人在那樣的宇宙觀照之下，突然因渺小而謙卑。

此椅子，桌子，驟然提醒你，木頭原來是一棵樹，

是一棵有生命的樹。而那一棵樹，經常比我們任何人都年歲久遠，也許是兩、三百年，歷經了多少滄桑，它才成形。

「木頭自己會告訴你它是什麼。」又是中島喬治的話。

「我希望能讓那些樹再活一次。」

"Gave a second life to the tree."

中島喬治在他自己的書《樹的靈魂》（The Soul of a Tree），終結只說了這個主題。在他的血液裡的東方人對生命的思想，深深地提醒著這個已經是個完全的美國人的藝術家，天地之間自有生命律動的美麗。

當中島喬治說：我沒有什麼藝術可言，我只想呈現那種自然之美。那一棵棵數百年才長成的樹木，從一張桌子再生，人在那樣的宇宙觀照之下，突然因渺小而謙卑。

中島喬治的藝術，不再只是一種工藝，或者一種藝術，而是人的道德和倫理。

今天，那一張桌子，一張椅子，看起來意義更真切，你突然明白：工藝，其實只是一種謙沖。在工藝美術裡，最大的特質是「人用雙手去完成」，而當「人」開始學習用雙手去完成什麼，學習的過程裡，先還談不上精神層次，只是功能而已，椅子，不過是人累了，可以坐著的東西。當椅子可以坐了，人開始思考如何坐得舒服。當一張椅子已經夠舒服了，就出現中島喬治的椅子，而那樣的椅子和桌子，已經不是椅子和桌子，而是一種精神。

然而，大部分的工藝家，尤其是成熟的工藝家，卻寧可自己是個工藝家。因為在用手去做一件物品的過程，他已經深深知道人間最甜美的經驗。

中島喬治，應該是這麼想的吧？

（張毅）

· 中島喬治設計的餐桌椅。
 碩大的木頭經過挑選、量身、研究、設計，是一張餐
 桌，也是一件作品。都是充滿生命的。

中島喬治

一九○五年 出生於美國華盛頓州的 Spokane，一個日本武士後裔家庭，父母均為第一代日本移民。

一九三○年 畢業于華盛頓大學及麻省理工學院建築研究所，取得碩士學位。畢業後在紐約地區從事壁畫及公園設計的工作。

一九三三年 遊學法國巴黎。

一九三四年 前往東京加入美國建築師安東尼雷門的事務所工作。

一九三七年 在印度擔任宗教建築方面的施工管理工作。

一九四○年 經由日本回到美國，在西雅圖與日裔美人 Marion Okajima 女士結婚。

一九四一年 在西雅圖開創木藝工作室。旋因珍珠港戰事和大多數日本裔的美國人被送往在愛達華州的集中營。

一九四三年 移往賓州的新希望，重新開創木藝工作室。

一九四六年 為著名現代家俱公司 Knoll 設計一系列的傢俱，並直接生產、銷售。

一九五八年 為家俱公司 Whiddicomb 設計家俱。

一九七二年 為紐約州長設計傢俱。

一九八四年 成立 Nakashima 和平基金會。

一九九○年 八十五歲高齡去世。他的兒子 Kevin 和女兒 Mira 繼承他的工作室，繼續生產新的作品。

〈安塞 · 亞當斯〉

車進優勝美地公園，無由地有些感傷起來。

對我而言，優勝美地（Yosemite Park）不是它著名的鏡湖，不是半屏山（Half Dome），不是新娘紗瀑布，而是安塞 · 亞當斯（Ansel Adams）。這個每年湧入百萬名觀光客的美國國家公園，它的每一個著名的景點，在我的心裡，不是真實的影像，而我心裡真正的真實世界，是那一張一張安塞 · 亞當斯拍攝的優勝美地公園的黑白照片。

那一張一張讓人魂牽夢繫的黑白影像啊。

蘇珊 · 桑塔格（Sosan Sontag）在她的《論攝影》裡，提到攝影在人類文明裡出現之後，照相機底下的映射，提供了另外一種人的不真實面貌。

多數人是寧願活在那樣的不真實裡，因為，面對真實，生命常常是幻滅和疲憊。

安塞 · 亞當斯，美國攝影家，一九八四年逝世。

他用一張一張黑白的照片，建立起他在世界攝影裡，無可取代的地位，為了他的「黑白的世界，更真實」的理論，他甚至發展了他著名的 "Zoom System"，讓攝影經由他的可以計算、可以選擇的表現空間，成為一種更不可質疑的藝術。

一九七六年，我第一次跟著一大群拍電影的夥伴進入優勝美地公園，二十多歲的我，對那個每天帶著他的四乘五大相機，開著他的老凱迪拉克汽車，長得像個聖誕老人的安塞 · 亞當斯，心裡充滿了無比的憧憬。

單影孤身，在曠野裡，等著月亮升起。

〈新墨西哥，月升〉

我擠在安塞 · 亞當斯的藝廊，看著牆上的照片。

聽說，出去了，下星期才回來。

牆上的照片，凡在右下角，有鉛筆簽名的，說是他自己親自沖印的，就是他那一套舉世聞名的 "Zoom System" 啊？每張十二乘十的尺寸，標價美金三千兩百元。

當時，我自己以為還過得去的月薪，是這張照片的三分之一。

然而，那月亮升起來的天空啊。

為了謀一份生活，我在一家廣告公司幹商業攝影，從來沒有正式進過暗房沖洗照片，打腫臉充胖子，硬說自己可以，每天人家下班，就在暗房裡，一點一點摸索，出了暗房，天都亮了。

攝影，對當時的我，是一種生活。

縱然，我一點一點地學到照相機光圈、底片、

和放大機的光圈之間的關係，攝影，對我仍然是生活裡有點悲哀的謀生工具。

時代生活雜誌（*TIME LIFE*）出版一套攝影書，公司買了一套，我在那裡面看見安塞‧亞當斯的照片。一個老先生，一生帶著他的大型相機，開著他的老爺車，在美國的山水之間，他錄著日月星辰底下的光影。

在他的照片裡，充滿了一種深沉逼人的力量，大自然自己的表演，為什麼如此勾魂攝魄？因為黑白照片，本身就是一種選擇，一種重新詮釋？因為角度的選擇，因為鏡頭的選擇，因為選擇按下快門的時間，呈現了最動人的表現？

天地，從來不曾如此迷人。

我二十六歲的時候，安塞‧亞當斯，成為我的夢、我的詩。然而，當我離開了為稻粱謀生的日子，來到他在優勝美地的藝廊，看著牆上他親手沖印的〈新墨西哥，月升〉，我只能買一張印刷的明信片，美金一塊錢。

一九八四年四月，亞塞‧亞當斯逝世。

一九九九年，我第二次來到優勝美地。

車進半屏山，我無法壓抑自己的難過。世界上，不會再有人能夠給我一張永遠難忘的月升半屏山（Half Dome，Moon Rise）。一進亞塞‧亞當斯藝廊，我就問有沒有他親自沖洗的〈新墨西哥，月升〉？

有一個女孩笑臉迎人地說：負責這一部份的人出去了，半小時回來，要不要留下姓名，安排一下談談的時間？

我坐在藝廊的一角，看著大群的排隊買亞塞的明信片的人，覺得自己有點好笑，你想要幹嘛？

我看著人群裡，二十五年前的自己，擠在人群裡買明信片。

讓我們進去的人，叫華生，自己也是個攝影師，很少接待中國人。但是，很清楚地說：「目前我們手上沒有〈新墨西哥，月升〉，可以在網站上找，但是，不太容易。」老先生已經不在了，他親手沖洗的照片，全成為珍貴收藏。

我笑著問：如果有，請通知我。

我在他現有的安塞作品裡，選了一張。想像這張照片會一輩子掛在我的桌子前面。

臨走，他送到門口，我問他，如果有〈新墨西哥，月升〉大概是什麼價錢，他搖頭說：「很難說，如果我有，我是不賣的。前一次有人讓出來一張早期安塞的〈黃石公園老守信噴泉〉(Old Faithful Yellowstone)，賣了六萬美金。」

為什麼一張照片，只是因為是他自己沖印的，有這麼大的差別？現在放大機透過電腦的計算，幾乎可以沖出跟安塞親自沖的一模一樣的照片，也不

可能值幾萬美金？

我不會蠢到去問這樣的問題。

原始的落後部落，不准人拍照，認為被拍了之後，魂就給「攝」走了。

其實，我們寧可相信那一張一張的黑白照片裡，是有靈魂的。

（張毅）

〈亞歷山大·卡德〉 6

想起了亞歷山大·卡德（Alexander Calder，1898-1976），就想起他用鐵線做的牛。

對我而言，卡德是讓我深深著迷的人，因為，它讓我永遠記著「好玩」有多重要。

第一次看見卡德的作品集，在巴黎的書店，厚厚一大摞，有七、八本，雖然，我法文一個字也不認識。然而，我知道 Alexander Calder 這個名字，因為，曾在美國工藝美術雜誌上，讀過介紹他作品的文章——記得是他替喬治·歐姬芙設計的胸針，以及他用鐵絲做的一條牛。歐姬芙願意戴著這個傢伙設計的胸針，想必有其道理。但是，那條用鐵絲做的牛，讓我樂極了，那是一條多靈活生動的牛，且竟然大便。亞歷山大·卡德應該是一個挺有意思的工藝家，以這個牛的造型，他簡直是工藝美術裡的米羅。

後來，又覺得不對，這樣的說法，有一點

歧視工藝的意思了，為什麼繪畫要比工藝正統？豐富？深沉？或者有市場價值？又後來，我才知道這個亞歷山大·卡德，就是芝加哥聯邦廣場上，那個五十三英呎高的紅色鋼製大傢伙〈火鶴〉（Flamingo）的作者。他跟米羅·蒙德里安熟識得不得了。他的世界知名度，早不用我瞎揣測了。

我從巴黎發瘋似地買他的書，法文我一個字也看不懂，但是，那些作品的圖片，讓我開心到不可遏止地想帶回家。

誰沒有見過牛大便？但是，有多少人讓牛大便出現在他的作品裡？或者說是出現在他的遊戲裡，為什麼這個傢伙這麼開心？我一點也不想去分析。他的父母都是藝術家，從小鼓勵卡德自己做玩具，當然是一部分原因；卡德天生一張笑嘻嘻的臉，當然又是另外一個原因。卡德到大學畢業，二十多歲時最喜歡的事竟然是看馬戲，還花兩、三個星期去看去寫生，當然更是另外的原因。然而，有誰終其一生能夠完全保持這不變的開心呢？

他最迷人的工作照，應該是在美國康奈迪克州那個大垃圾堆的工作室，堆滿了各式各樣的鐵絲、鋁片、模型和玩具。如果你不仔細看，絕對看不見背對相機，自顧自正「玩」著的亞歷山大‧卡德。

活動雕塑，你不覺得那一大串多采多姿的懸吊，其實是個飛行馬戲團嗎？

（張毅）

所有亞歷山大‧卡德的創作，全是他的玩具。包括他畢生最重要的雕塑成就——活動雕塑Mobiles。只因為他在巴黎參觀蒙德里安的工作室，看見那一塊一塊的彩色色塊，貼在牆上，他突發奇想：也許讓那些顏色一塊一塊動起來，會很好玩，於是回家自己玩起來。那些活動的懸吊色塊，和懸吊的線條，靜靜地旋轉起來，是活動的雕塑，也是活動的繪畫，更是卡德自己說的：「一首舞動的詩」。然而，對他而言，還是好玩而已。

亞歷山大‧卡德的好玩，玩出兩個字眼，一個是「宇宙」（Universe），一個是「馬戲團」（Circus），而我一直認為他更傾向於後者——他從小深深喜愛馬戲團，馬戲團裡的老虎、獅子、大象、馬、空中飛人、小丑……一切一切好玩的東西，從來沒有離開過，它們只是在具象和抽象之間轉化。包括那些

215
————不死的力量

祭張弘毅

那快樂的痛苦的——

張毅

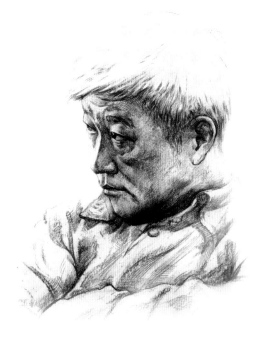

張弘毅沒有機會回顧他一生的音樂生涯，因為，生命匆匆地向前，誰也不想狼狼地頻頻回頭，擔心平白成了笑話。

一直喜歡身上有些江湖氣質的張弘毅，既知音樂圈子裡的人背後稱他為「歐吉桑」，當然，不想自己這顆「已經涼了的子彈」，胡亂地闖上臺去不識時務地唱些過氣的老調。因此，他從來不曾真正表白，也不屑表白，即令，麥克風當前。江湖走久，不上這個當。這個深知進退的老梆子，二〇〇六年五月十六日在上海，什麼話也沒有交代，低頭就走。數數人間的日子，五十六個年頭。

最後的遺憾，當然包括在淮海中路那家火鍋餐廳點了蒜泥白肉，竟然，連菜都沒有上來。蒜泥白肉，點這種菜，夫人瑞華沒有瞪他一眼，或立即搖頭攔阻，想來有些犒賞之意，為了改編劉天華的《光明行》；據說張弘毅心不甘情不願地折騰了兩、三星期。這種用物欲平衡自己的挫折的方式，一直是張弘毅重要的生活。二十年前，他就唇上叼香菸，口嚼檳榔，同時，手上握著啤酒不斷大口大口地灌進肚裡。

張弘毅，山東即墨人，一九五〇年生，二〇〇六年於上海辭世。他的朋友紀念他，二〇〇七年七月二十一日，在臺灣國父紀念館舉辦一場紀念音樂會，支出除外的所有收入，將拍攝張弘毅音樂人生紀錄片，讓他一生的努力總有一個記憶。

何以不安若是？

海明威用獵槍抵住下額，用腳趾去扣扳機的動機，當然可能來自每天早上不想看自己的眼袋？更可能是：寫作數日，發現無一稱心。

張弘毅想必一肚子的怨氣久矣，據他自己說；當年中學就在軍樂隊迷上小喇叭，父親望子成龍心切，曾經延聘菲律賓籍樂手來家單獨教學。

大概二十歲之前，腦子裡全是有朝一日當是Miles Davis。因此，年紀輕輕，就曾經在那年頭的臺北統一香檳廳，當小喇叭手。收入頗豐，竟突然放下一切，攜家帶眷赴波士頓，就讀波士頓柏克萊音樂學院（College of Berkely），選就的科目是爵士小喇叭演奏。

揣測當時他既然能進入臺北夜總會裡，生計應該已是一般以上，何必如此自苦？

多年之後，他還反複地說著當年進了學校的情形：生活雖然艱苦，但是夢想依然清晰，雖然指導老師老是有些微詞：譬如：太使勁，呼吸不對，等

等。但是，他仍然不以為然。

「我是蹲在一旁，看人家吹小喇叭混大的，人家願意吐一點口水，我就當甘露吞咽下去，能學一招半式，我立刻連滾帶爬地去替人家跑腿買檳榔。哪會那麼容易被你一桶冷水澆跑？」

二十八、九年後，張弘毅在上海的一段時間，日子或陰冷寂清，或悶熱逼人，清晨五點總還宜人。有時我起來煮一壺咖啡，發現他也默默晃出房間，也就隔著桌子坐下，沒有話，也就找些話，常會說起那個年頭他的一些這個那個。

「有一天，穿過校園是趕著去考試什麼的，突然樹下有

人吹小喇叭，本來沒太注意，聽著聽著突然覺得有點脊背發涼，於是，轉身一看究竟，遠處樹底下，是一個十多歲的黑小鬼。想必是隨意地混進學校，既不一定要什麼文憑，也不太在乎自己未來要如何如何的，只是老子高興地吹著而已。」

叭叭辟叭、叭叭啦辟叭。

小鬼應是從小窩在左鄰右舍全是聲音的世界，深夜叔叔伯伯肚中黃湯適度地 high 起之後，說起 duke 如何如何，bubber 又如何如何，小喇叭，貝斯，薩克斯風的句子，隨熱夜氤氳，成了坐在一旁小鬼的血液裡的一部份。

叭叭辟叭，他媽的連句子全是他們創的。張弘毅幾乎是不及修飾辭彙地說。

已入中年，卻一心學吹鼓手的張弘毅的絕望，應該是心如寒冰。

「大家比吃苦如何？」學劍不成學萬人敵，比「人生滄桑」如何？張弘毅轉入學院的電影音樂作曲。

時在一九八〇年前後，臺灣電影的音樂，多是指剪輯完成之後，對白配音完成之際，來了一名手提黑大箱子的男子，打開來，裡面全是各式黑膠LP唱片，看著畫面，就仿如DJ一樣「堆」滿導演認爲需要音樂「堆」一下的篇幅，一、兩日，大功告成，拿錢走人。當然，據說當年中影公司，也曾在對著大畫面，音樂作曲家親自指揮交響樂團對著畫面演奏的「電影音樂」盛況，但是，總是鳳毛麟角。在那樣的時代，張弘毅回到臺灣，就已經是個不合時宜的角色。

臺灣電影產業，由於亞洲市場的萎縮，製造成本減少都還來不及，哪裡來的資源支持一個滿腦子Maurice Jarre的「電影音樂夢」？我們暫時沒有大衛·林恩（David Lean），看得見的有生之日也不會拍《阿拉伯的勞倫斯》，然而，這個傢伙遠在他鄉，每天學的就是：分析這些音樂和電影到底是什麼關係？

張弘毅說到當年的學習，是非常基本功架式的。電影指定了，學生回去把整個電影音樂每一個音符都「扒」下來，然後一段一段地比對著分析著；音樂和電影情節的互動。這聽起來，完全是「永字八法」，想必是要練得「池水盡墨」，才得出神入化，苦，想必是要吃夠的。這在日後，張弘毅談起一些後生，說的一口對音樂創作的熱情如何如何；也說願意學習如何如何，但是，要求作些馬步基本功，卻三推四拖，總有些「因為所以」的理由，遁逃無影。這，又是另話了。

回到臺灣之後，張弘毅卻大部份的時間都在家裡蹲著。想要用音樂說些人生的故事，竟然如此之難？

張弘毅第一次全力地發揮了生平所學，我想應該是《玉卿嫂》，這麼說，不全是因為《玉卿嫂》的電影音樂得了很多獎，也不是因為我是《玉卿嫂》

的導演。而是，張弘毅心底，其實是有一個「玉卿嫂」的。

說起和張弘毅的合作開始，不免要提一下和他見面的印象。記得是當年仁愛路的牛稼莊，久候不至，遠遠見一送貨工人模樣的人踱入，來到桌旁，

才知道就是我們等的人。忍不住打量來者，一件有些汗漬的圓領衫，領口已經斜垮到不堪，一條半長卡其百慕達褲子，露出毛腿兩條，腳下是日式塑膠夾腳拖鞋。更偉大的是：竟有一條毛巾掖在褲腰。

這樣尊容很難想像和玉卿嫂有何關聯？於是廢話盡省，能否一週後給我DEMO？一週後，我的電影已開拍，就在華國片廠的車上的卡式機聽著，是用電子合成的仿二胡的幾個句子。

咦！竟也有些懂得！

這是一九八三年的事，小子心中當時有個「玉卿嫂」，只是隱隱地躲在那一身邋遢之後，躲在檳榔之後，躲在香菸之後。而我在認識他二十五年來，從未親口告訴他；那個音樂的玉卿嫂和電影玉卿嫂比起來，自有它獨立的成就。那個在電影裡被修飾被隱藏的，反在音樂裡恣情縱放，和電影閃爍比起來，多了一些理直氣壯，那種「語言」，完全是張弘毅風格的詮釋，仿佛是當年拍戲的臺中片廠外，盛夏濫熟了的荔枝林裡，甜出一種如醉如凝，鋪天蓋地的蠱惑人的情感。

這種敘事渲染能力，它一直延伸在張弘毅一生的音樂裡，《怨女》《隨風而逝》《玫瑰人生》，每個句子，畫出掩映起伏的線條，完全是個說書人的「話說如何」起承轉合的結構發展。

社會活動力極弱、心眼極死的張弘毅，很不容易相處，電影音樂工作既少，他也只能面對一些電視連續劇或流行歌曲。對於他的「語言」、「敘述結構」勢必有些曾經滄海難為水的抑鬱，尤其是他由衷信仰的「結構」。

如果，勉強說張弘毅的轉捩點（tipping point），成，是結構；不成，也是結構。張弘毅二十年的電影音樂生命，讓他一絲不苟地承繼學校裡老師的法式。除此之外，他滴水難入，但是時代卻一步一步離他而去，流行音樂的句子，愈來愈不是他能接受的。RE-MIX的觀念，對他而言，簡直不成東西。如果是RE-MIX，何必進什麼Berkely？而他奉行的流行音樂宗法，完整的曲式，

和他認為的旋律，早已不流行。

在臺灣沉寂近十年，偶爾接到電話，竟常是醉意。二〇〇〇年，張弘毅到了上海ＴＭＳＫ，朋友一廂情願地以為：以張弘毅的敘事能力，Budda Bar的 Lounge music，簡直是大砲打鳥，他一日可成五音。然而，大錯。別人興奮地說著，他一路不語，沒有yes，也沒有no，那張執拗的面孔底下，是不是一種對生命的索然？再也無從知道。

我們各自忙碌，偶爾見面，多在飯桌。他的身體日益衰弱。兩年前，他幾乎已不能自己照顧自己。一次他為了編輯曲子，一週內每日工作到深夜，回到臺北，據說已經面無血色。瑞華在這時陪張弘毅來到上海，照料他的生活起居，這個子矮胖一生的女人，遠非無怨無悔可以形容，她沒有任何聲音地陪伴一側，安靜微笑地處理所有的工作，包括尋找各式各樣的生機飲食，希望改善張弘毅的糖尿病、免疫問題。個子矮胖的張弘毅，甚少說話，大部分時間都在聽，這時候，他的聽力大減。深喜喝一、兩杯的張弘毅，這時也不能喝，血糖，慢性宿疾，深深地挫敗了他的所有生活趣味。更重挫他的，是他的創作體力，他每日要面對他永遠不易超越的自己，然而，老駒已疲，只是眼光仍然遠望。

我經常要一派耳提面命地提醒他：「弘毅，如果我們未來還想有一個新可能，只有這十年了。」看著他，突然，我再也說不出口。

張弘毅在到上海的第六年，驟然，仁至義盡地永遠放下了他的音樂創作。

張弘毅一生，橫跨電影音樂，流行音樂，輕歌劇，舞劇，新民樂。但是，終其一生沒有人對他的努力作任何的斷論，他想要作的，環境通常不允許他作，他並不一定想作的，卻也只好反複地勉強自己作著。然而，他留下的聲音，其中的戲劇性感染力量，是時代難忘的。然而，那一首一首的音樂創作，也是他生命裡一座一座的山，作為一個創作者的尊嚴，他的要求必須是一座比一座更高，於是，他的生命，也就成了無休無止一次又一次地「推倒重來」。

突然想起一位幹創作的朋友有種說法：「你們付我酬勞，是要一顆會爆炸的原子彈，我不能給你一枚鞭炮搪塞了事。」但是，創作的世界裡哪有俯拾即是的「原子彈」？於是，創作靈魂，就一個一個蜷縮在無人知曉的黑暗裡了。

張弘毅一生當中得到的工作機會不多，但是，當機會來了，他經常痛苦地在一種無人能解的絕望裡掙扎、糾纏、菸酒檳榔更凶，以致無法如期交卷，甚至也不願意交卷。自我衝突和矛盾，以致他的工作機會更少，然而，如果他能夠選擇他的一生；他是否願意放棄音樂？

用他自己的話說：「我痛苦，是因為選擇了音樂；但是，我快樂；也是因為選擇了音樂。」

註：此為張毅在張弘毅追思會上親自朗讀獻給張弘毅的祭文。據說追思會前一晚，張毅徹夜未眠，眼中泛紅，至凌晨四點，天微亮，寫下此祭文。

敦煌箚記

楊惠姍

〈一〉

據說有人去過敦煌莫高窟之後，深夜夢見飛天滿天，竟而驚叫而醒。

我希望我有這樣的福份，能夠夢見飛天滿天。

〈二〉

起北涼，一千四百年，中國再也沒有比莫高窟更完整的佛像教室。

〈三〉

敦煌街頭，深夜十點仍然明亮如白晝。

可以坐在馬路上喝一杯優酪乳，或者泡一杯三炮臺，每六張椅子前，坐著一位濃妝豔抹的小姑娘，臉蛋姣好，談吐不俗，她說從小在莫高窟長大，

四十五窟裡，她還在窟裡避雨。

〈四〉

敦煌研究院的人問：

想先看哪些窟？

一時傻住，不知如何回答！

飛天滿天飛來，不知先看哪一個。

〈五〉

在敦煌街上，遇見有人賣書，所有敦煌有關的，應有皆有，沒有的，說出書名，一個月寄來。

他說他白天在敦煌研究院工作，晚上賣書，後來，白天乾脆不上班了，全天賣書。因為生意很好。

臺灣人來得少，在行的不多；日本來得多，而且在

行。他說。有一點不太看得起人的樣子。

〈六〉

敦煌蔬果，新鮮甜美，敦煌人很得意地說：我們是中國日照時間最長的地方。

吐魯番人也說一樣的話。但是，敦煌的蔬果眞好吃。

〈七〉

唐之後，佛像開始非常人間相。

如果，我一定得作選擇，我就選唐代。

莫高窟裡的唐代佛像，恍惚間，就是活生生的現代人。那些人你今天在西安街頭都看得見。

〈八〉

四十五窟是讓人由衷折服的盛唐佛文化代表。

本尊在眉宇間的平易近人，是罕見的例子。

旁邊的弟子阿難和迦葉更是讓人呼之欲出。

兩尊脅侍菩薩，早已是敦煌莫高窟的代表，看她們站著，你完全可以想像唐朝人的一舉一動，一顰一笑。

〈九〉

日本畫大家平山鬱夫，三十八歲被委派復原日本法隆寺壁畫。又十九年後，在敦煌莫高二二〇窟作調查，發現西夏壁畫底下一層的唐代壁畫，赫然驚見當年他在法隆寺臨摹的一模一樣的壁畫，肌色、毛髮、飾物、衣服完全一樣。

他驚叫著結論：唐 is Japan。

〈十〉

鳴沙山的沙子，深夜流瀉在莫高窟九層塔上的駝鈴，發出的聲音，像是說也說不完的故事。

際的佛法慈悲。

〈十一〉

中國西北航空的噴射機上，有駱駝的味道。

而每次早晨到鳴沙山，就有一大群牽駱駝的一擁而上，問你騎不騎？

每次騎駱駝，是因為怕看駱駝失望。

賺的錢就不夠，吃的草就不給多一些，是吧？

騎過駱駝，就聞起來像駱駝。

一飛機的敦煌旅客，就成了駱駝味道的飛機。

〈十二〉

看第三窟，小小的一個窟，就有兩幅敦煌最迷人的壁畫——千手千眼觀音。

領導說：不能拍照。

努力，用勁地去看，深深領教什麼叫「令人難忘」。

有限的人力，憑著智慧和才能，可以創造出無限的價值。

那像天女散花一樣的滿天的佛手，舞出一個無邊無

〈十三〉

敦煌的雨，一年只有三十六公釐，下在臺北，三十分鐘就沒有了。

卻能夠長出西北知名的杏子、桃子、葡萄。

莫高白葡萄酒，有一點德國白酒的味道，果香四溢，每瓶只賣二十六塊錢人民幣。據說是已經漲了一倍的價錢。

〈十四〉

中午四十二攝氏度的氣溫，買一頂三塊五毛錢的麥稈草帽，走進沙漠裡，其實很舒服。

在茶棚裡，喝一杯滾燙的三炮臺茶——茶、冰糖、紅棗，更舒服。

可口可樂在這裡沒有什麼道理。

〈十五〉

從敦煌進西安，感觸特別多。

玄奘法師就從西安出去，十七年經敦煌回來。

唐。中國人說起來就壓抑不住的得意。

226
附錄3

不死的力量

如今的西安城，也只剩下九百年前的光榮歷史了。

〈十六〉

西安，如果你有心留意，滿街上的胖唐女俑的面孔，穿著Ｔ恤，走來走去。

完全可以看見楊貴妃長什麼樣子。

〈十七〉

碑林博物館裡，看見傳說是吳道子的觀音像，立刻非常非常懷念敦煌莫高窟。

雖然，才離開兩天。

十幾億人口，抵不上一個莫高窟。突然，自己很堅決地作這樣的結論。

（楊惠姍）

濕潤・潔淨・奇瑰

余秋雨《今生相隨——楊惠姍、張毅與琉璃工房》序言

一條用黑色的板砌成的長長甬道，裡裡面面全是竹子。楊惠姍女士和張毅先生找了這麼一個地方和我見面，我一走進去就覺得飄飄浮浮，神祕得不知身在何處。

他們慢悠悠地告訴我有關琉璃世界的一個個故事，每個故事都有點不可思議。終於說到，有一次，他們得到一件漢代琉璃，小心翼翼地揩試掉蒙封千年的泥垢，恭恭敬敬地捧在手上端詳。突然，輕輕的喀嚓一聲，它斷裂了。「為什麼兩千多年都安然無恙，偏偏就在這一刻斷裂了呢？」他們問得若有所思。

我說，它已等得太久太久，兩千多年都在等

待兩個能夠真正理解它的人出現，然後死在他們手上，死得粉身碎骨。

我這麼說，並非幽默。琉璃當然是有生命的，要不然為什麼會吸引兩位藝術家耗費自己的整個生命去悉心伺候？既然有生命，就必然等待知音、準備死亡，死亡在知音面前。科學家也許會說，它的破碎是因為出現了共振，那麼，共振來自何方？來自兩位藝術家急劇的心跳、緊張的呼吸，而這，正是知音的徵兆。

在我們做這番談話的時候，我的司機神情木然，一直定睛看著楊惠姍，最後忍不住悄悄地問我：「這位女士怎麼這樣眼熟？」我輕聲回答：「整

個亞洲都認識她，主演過一百多部電影，金馬獎影后、亞太影展影后。」他吃驚了……「眞是楊惠姍？」我平靜地點頭。

楊惠姍刻骨銘心地演盡了人世百態，突然受到另一個世界的感召。她向億萬雙期待著她的眼睛揮揮手，飄然遠去，要用自己的眼睛去尋找一點別的東西。終於，她發現了琉璃世界的靈光閃爍。作為一個表演藝術家，她早已習慣於用自己的身體當作創造的材質，但是，人類的身體是這個世界的最高材質嗎？為什麼她又看到了另一種材質，可以吸納華彩卻又純淨透明，可以美豔驚世卻又霧間自滅，可以化身萬象卻又亙古安靜？這比用人體表演人體，更空靈、更高貴、更詩化。

既然看到，就放不下了。她遠涉重洋，多方拜師，盡傾資財，遍嘗磨難，只想用自己的手去觸摸、去塑造、去捧持。在失敗得毫無希望的廢墟上，她不思茶飯，靜守靜思，絕不離去，眞到奇蹟終於出現。她的作品很快引起了國際美術界的極大注意，這沒有使她過於激動，眞正激動的是她聽一

位日本學者隨意提起：這種工藝在中國漢代之前就已經成熟。眞的嗎？楊惠姍急速轉過身來，迷惑地眺望起遙遠的黃河流域。

原來還以為是法蘭西文化的驕傲呢，居然在異國他鄉拾到了一部依稀的家譜，找到了自己遠年血緣的印證。為什麼自己會毫無理由地對琉璃世界如癡如狂？為什麼以前毫無雕塑經歷和冶煉經歷只憑自己的摸索便取得奇巧配方？也許是接收到了幾千年前發出的祕密指令？幾千年都是失傳的荒原，荒原那邊是影影綽綽不知名的偉大工匠，荒原這邊是窯爐烈火熊熊，一個驚慌失措的當代女子。兩邊的窯爐烈火熊熊，像兩座融著千山萬水的烽火臺，烽火臺傳遞的信號卻準確無誤。

此時的楊惠姍，已躋身數量極少的國際第一流琉璃工藝大師的行列。一次又一次轟動地展出，一浪又一浪如沸的佳評，楊惠姍神定氣閑，只向主辦者提出一個請求，把自己的作品放在邊上，讓出展覽廳的中心部位，以最虔誠的方式將遠處的烽火臺——漢代的琉璃陳列其間。展覽廳一時烘雲托

月，她把全部榮譽獻給了祖先，只想與祖先共用一個名稱：中國琉璃，然後相扶相持傳播給今天的世界。

拾。

中國琉璃是一種工藝，更是一種哲學和宗教。

在中國佛教中，琉璃的地位非常特殊。那天楊惠姍突然讀到《藥師琉璃光本願經》時並沒有太大吃驚，因為她覺得本來就該如此。經文曰：「願我來世，得菩提時，身如琉璃，內外明澈，淨無瑕穢。」

琉璃果然是一種人格、一種精神、一種境界的象徵。就連漢唐盛世的赫赫武功、煌煌帝業也是一座冶煉爐，最終的結晶是濕潤、潔淨、精緻的文明。當沖天的煙霧飄散之後，有一雙纖纖素手在仔細撿拾。

纖纖素手有自己的體溫，敏感的琉璃是隨著人們的體溫而著色成型。楊惠姍把荒落千年的時間補上了，把千年前的神韻和千年來的變遷一起融入了作品。她無法刪去歷史的也是自身的坎坷和辛酸，只是用現代語言把它們升騰成更大的仁愛和慈悲。

金手指天，諸佛列位元，宏願莊嚴，楊惠姍的琉璃

世界已經比任何歷史遺留更完整，更奇瑰，更具精神儀式，因此也更讓國際同行震撼，出現在熙熙攘攘的現代生活中，其力量早已遠遠超出案頭擺設之外。

楊惠姍今後的計畫如何？她不企盼明確的遠景，只願意專注修持，享受挫折，直至化作泥土，來肥沃荒原。張毅告訴我：「就在昨天，一宗大件出爐，一個小小的瑕疵，失敗了，今天重新開爐，又要二十五天。」楊惠姍說：「在製作過程中只要聽到一點極細的響聲就會心跳，因為這是斷裂的警報。琉璃都會斷裂，只是不知什麼時候。」她的使命，便是創造美好，守候斷裂，永遠的創造，永遠的守候，沒有休止。就像那件漢代琉璃斷裂在她的手上那樣，她的作品也會在後代手上斷裂，那麼，想必也會有人手捧美麗的斷片驀然憬悟吧！

她別無他求，只願中國的歷史永遠閃耀著琉璃的光澤。

琉璃工房大事紀

一九八七年六月——創辦「中國現代水晶公司」。

一九八八年六月——遷入鶯歌工作室。

一九八九年二月——琉璃工房淡水工作室成立。
張毅、楊惠姍赴紐約實驗玻璃工作室研習「琉璃脫蠟鑄造法」。

一九九○年一月——臺北誠品畫廊首展。

一九九○年四月——臺灣省手工藝研究所年度評選，琉璃工房三件作品獲年度最優秀獎，於臺灣文建會文建藝廊展覽。

一九九三年——琉璃工房成立。
楊惠姍的第一件佛陀創作作品〈第二大願〉問世。

一九九三年十月——於中國北京故宮博物院永壽宮首次展覽，成為兩岸開放交流以來，第一個在北京故宮博物院展出的臺灣藝術團體。收藏〈金佛手藥師琉璃光如來〉〈阿彌陀佛〉〈登高〉〈金玉滿堂〉〈悲憫〉〈藥師琉璃光如來〉等作品。

一九九四年五月——於義大利威尼斯第一屆現代透明藝術《九八二》展覽，引來全世界琉璃藝術界的廣泛討論。其中〈金佛手藥師琉璃光如來〉的佛教思想，在精準技法的詮釋下，獨特的新風格，另國際人士刮目相看。

一九九四年七月——楊惠姍出席日本現代玻璃展，並於日本石川縣能登半島玻璃美術館任示範教席。

一九九五年一～五月——臺灣「第一屆國際現代玻璃藝術大展」，自臺北、高雄、臺中至臺南展開全省巡迴展。

一九九五年——楊惠姍作品〈藥師琉璃光如來〉奉納日本奈良藥師寺。此尊琉璃藥師是楊惠姍用了兩年多的心血完成，以奈良藥師寺經堂所供奉的神武年間、距今至少八百年歷史的法相為摹本。中國上海美術館收藏〈三十六佛手〉作品。

一九九六年——臺中科博館舉辦「琉璃小工房」活動。為具體落實琉璃工房「種子計畫」承諾，舉辦「教師研習營」、「琉璃小工房」，傳播工藝美術之美。法國馬賽國際玻璃暨造型藝術研究中心CIRVA來臺與琉璃工房訪問交流，面對琉璃工房

開放工作室參觀，館長吉松（Frangoise Guichon）深深感嘆：「法國號稱脫蠟鑄造的國家，我卻在這裡才親眼見到。」

中國香港徐氏美術館收藏〈金佛手藥師琉璃光如來〉作品。

一九九七年———

美國國家婦女藝術館收藏〈大願〉作品。

一九九八年四月———

英國維多利亞與亞伯特博物館館長艾倫柏格（Alan Borg）在收藏〈大放光明〉〈並蒂圓滿〉作品的儀式上說：「維多利亞博物館只收藏展品中最好的，楊惠姍女士的脫蠟鑄造和風格創意，讓人迷戀嚮往。英國對遙遠的中國美術巨匠作品的收藏，清代已經中斷，琉璃工房楊惠姍使之重新開始。」

中國北京故宮博物院收藏〈天地人間〉〈生生不息〉〈大放光明〉作品。

一九九九年———

天下文化出版《今生相隨》書冊。

中國廣東美術館收藏〈人間八仟億萬佛〉作品。

中國深圳關山月美術館收藏〈大圓鏡智〉作品。

二〇〇〇年———

中國甘肅敦煌研究院「千年敦煌今在起」展覽。在敦煌研究院的邀請下，楊惠姍用八個月的時間，以莫高第三窟元代千手千眼觀音壁畫為摹本，雕塑一尊近一百六十八公分高的千手千眼觀音。在敦煌藏經洞發現一百週年的紀念大會上，這尊千手千眼觀音於敦煌研究院陳列中心展出，並由敦煌研究院永久典藏。

墨西哥蒙特利市維多博物館收藏〈清泉映蘭〉作品。

二〇〇〇～二〇〇二年——「今生大願」展覽，包括臺灣臺北、臺中、高雄、新加坡等地。

二〇〇一年——LIULI「古風六品」獲選爲奧斯卡獎貴賓禮品。

美國寶爾博物館收藏〈大願〉作品。

二〇〇一年十二月——「LIULI LIVING」品牌成立，琉璃工房TMSK透明思考餐廳於上海新天地正式開幕。

二〇〇二年——「LIULI PLUX」品牌成立。

二〇〇二年五月——「清華大學美術學院工藝美術系、琉璃工房琉璃藝術研究室」掛牌，楊惠姍、張毅受聘擔任顧問教授。

二〇〇二年七月——中國北京城市雕塑大展。

以琉璃材質參展的藝術家只有楊惠姍和張毅。楊惠姍展出作品〈大圓融界〉，以大格局的戶外雕塑，表現一種深度的「禪」的意境，將戶外藝術帶往新的領域。

二〇〇三年十二月——中國音樂家協會、文匯新民聯合報業集團、上海音樂學院琉璃工房聯合主辦「第一屆TMSK劉天華獎中國民樂室內樂作品比賽」頒獎。

二〇〇四年七月——法國CAPAZZA GALERIE藝廊舉辦「無常──在生命裡的虛幻與永恆」，楊惠姍現代琉璃藝術展」，楊惠姍成爲前往法國展示琉璃創作的第一位華人女藝術家。

二〇〇五年十一月——琉璃工房以總體設計概念，榮獲香港設計中心主辦之DFAA「亞洲最具影響力設計大獎」

法國國立賽夫勒陶瓷博物館收藏〈無言之美〉作品。

二〇〇六年一月——成立「A-hha」動畫網站。

二〇〇六年四月——LIULI CHINA上海琉璃工房琉璃藝術博物館成立。

二〇〇六年五月——中國音樂家協會、文匯新民聯合報業集團、上海音樂學院琉璃工房聯合主辦「第二屆TMSK劉天華獎中國民樂室內樂作品比賽」。

二〇〇六年七月——琉璃工房跨越二十年。

於臺灣臺北、臺中、高雄與新加坡舉辦「影響二十——有益人心的全方位設計展」展覽。

二〇〇七年——全世界最權威的玻璃專業博物館「康寧玻璃博物館」與全世界設計界極具代表性的博物館「紐約藝術與設計博物館」收藏楊惠姍的〈澄明之悟〉作品，肯定其為現代玻璃藝術的重要作家之一。

二〇〇七年十月——琉璃中國博物館展出「影響二十——影像琉璃裝置藝術展」，結合琉璃、影像、聲音、動畫，結合多元創作元素。

二〇〇八年三月——以設計與工藝收藏聞名的英國倫敦維多利亞與亞伯特博物館，邀請楊惠姍參加「China

Design Now 創意中國」展覽，以ＴＭＳＫ餐廳琉璃吧台和燈籠椅做爲本次展覽的主角。

二〇〇八年七月—— 「圓融了悟」琉璃茶具在譚盾的音樂劇《茶》中，登上中國北京國家大劇院。這是琉璃第一次登上中國北京國家大劇院。

二〇〇九年—— 「千手千眼護人間」，楊惠姍二十年琉璃佛像展，於臺灣高雄佛光山與馬來西亞佛光山東禪寺展出，佛光山星雲大師收藏九件楊惠姍琉璃佛像作品，預計作爲佛光山「佛陀紀念館」館藏代表。

二〇〇九年六月—— 楊惠姍設計創作的第一座戶外琉璃雕塑噴泉：Pavilion，歷經兩年，爲全世界以脫蠟鑄造創作的最大的噴水池，榮獲馬來西亞(Malaysia Book of Records)之最高琉璃噴泉紀錄。

二〇一〇年九月—— 楊惠姍應美國紐約州康寧玻璃博物館邀請，於博物館玻璃藝術教學中心 The Studio，進行爲期一週的琉璃藝術教學講習。是目前首位前往講課的華人女性。

二〇一〇年十月—— 中國上海田子坊琉璃藝術博物館成立。

二〇一一年—— 張毅、楊惠姍邀請爲上海世博臺灣館代言人，同時獲邀爲臺灣館設計的天燈意象紀念藝術品。

二〇一一年九月—— 於臺灣臺北松山文創園區打造 LIULI TAIPEI 計畫，成立ＴＭＳＫ小山堂餐廳。

二〇一一年—— 應邀「二〇一一年臺北世界設計大展」，展出「更見菩提——楊惠姍跨質琉璃藝術展」，與

「無相無無相」——楊惠姍、張毅琉璃影像裝置藝術聯展」。

「二〇一一揚昇LPGA臺灣錦標賽」，打造LPGA史上首座中文琉璃獎盃「永遠的光和熱」。

獲選為經濟部「二〇一一臺灣百大企業品牌」，並為臺灣百大企業打造專屬之榮譽獎座為

「光的華彩」。

「四方禮讚聚寶瓶」與「四季品」——香蘭茶具組」分別榮獲文建會第二屆「文創精品獎」銀

獎、優選大獎。

二〇一二年四月——

天下文化出版《琉璃中見般若》書冊。

上海琉璃藝術博物館「誠意——一個中國琉璃復興的故事」琉璃工房二十五週年特展。

國家圖書館出版品預行編目 (CIP) 資料

不死的力量：張毅的琉璃文化 / 張毅著. -- 第一版. -- 臺北
市：遠見天下文化, 2012.10
面；　公分. -- (社會人文；357)
ISBN 978-986-320-049-9(平裝)

1.琉璃工藝

968.1　　101018837

社會人文 357B

不死的力量
張毅的琉璃文化

作者 / 張毅
圖片提供 / 琉璃工房
總編輯 / 吳佩穎
責任編輯 / 陳琡分（特約）
封面設計・美術設計 / H（特約）

出版者 / 遠見天下文化出版股份有限公司
創辦人 / 高希均・王力行
遠見・天下文化・事業群 董事長 / 高希均
事業群發行人 / CEO / 王力行
天下文化社長 / 林天來
天下文化總經理 / 林芳燕
國際事務開發部兼版權中心總監 / 潘欣
法律顧問 / 理律法律事務所陳長文律師　著作權顧問 / 魏啓翔律師
社　　址 / 台北市104松江路93巷1號2樓
讀者服務專線 /（02）2662-0012　傳眞 /（02）2662-0007　2662-0009
電子信箱 / cwpc@cwgv.com.tw
直接郵撥帳號 / 1326703-6號　遠見天下文化出版股份有限公司

製　　版 / 東豪印刷事業有限公司
印刷廠 / 立龍藝術印刷股份有限公司
裝訂廠 / 台興印刷裝訂股份有限公司
登記證 / 局版台業字第2517號
總經銷 / 大和書報圖書股份有限公司　電話 /（02）8990-2588
出版日期 / 2020年11月30日第二版第1次印行

定價 / 550元
4713510947449 (平裝)
書號：BGB357B
天下文化官網 —— bookzone.cwgv.com.tw